颜真卿颜勤礼碑

中国碑帖高清彩色精印解析本

杨东胜 主编

周思明 编

浙江古籍出版社

图书在版编目（CIP）数据

颜真卿颜勤礼碑 / 周思明编. — 杭州：浙江古籍出版社，
2022.3

（中国碑帖高清彩色精印解析本 / 杨东胜主编）

ISBN 978-7-5540-2121-7

Ⅰ.①颜… Ⅱ.①周… Ⅲ.①楷书—书法 Ⅳ.①J292.113.3

中国版本图书馆CIP数据核字（2021）第212431号

颜真卿颜勤礼碑

周思明　编

出版发行	浙江古籍出版社
	（杭州体育场路347号　电话：0571-85068292）
网　　址	https://zjgj.zjcbcm.com
责任编辑	潘铭明
责任校对	张顺洁
封面设计	墨点字帖
责任印务	楼浩凯
照　　排	墨点字帖
印　　刷	湖北金港彩印有限公司
开　　本	787mm×1092mm　1/16
印　　张	8.25
字　　数	188千字
版　　次	2022年3月第1版
印　　次	2022年3月第1次印刷
书　　号	ISBN 978-7-5540-2121-7
定　　价	48.00元

简　　介

　　颜真卿（708—784），字清臣，京兆万年（今陕西西安）人，祖籍琅邪临沂（今属山东）。唐代名臣、书法家。曾任平原太守，后封鲁郡开国公，因此世称颜平原、颜鲁公。唐德宗时，李希烈叛乱，颜真卿奉命前往劝谕，被扣留，因忠直不屈而被李希烈缢杀。颜真卿书法受姻戚殷氏影响，又得笔法于褚遂良、张旭，一变"二王"古法，书风雄浑，人称"颜体"。其楷书端庄雄伟，气势开张；行书自楷书出，遒劲舒和，自成一格。

　　《颜勤礼碑》全称《唐故秘书省著作郎夔州都督府长史上护军颜君神道碑》，颜真卿撰文并书碑。碑文记载了颜勤礼的生平事迹，及颜氏家族上至颜勤礼高祖颜见远，下至颜勤礼玄孙一辈的出仕情况。据宋欧阳修《集古录跋尾》卷七记载，此碑立于唐大历十四年（779）。原为四面环刻，今存三面，左侧铭文部分已被磨去，碑石断为上下两截。碑阳 19 行，碑阴 20 行，行 38 字；左侧 5 行，行 37 字。碑石现存于西安碑林博物馆。《颜勤礼碑》为颜真卿晚年楷书代表作，风格雄健挺拔、浑厚圆劲、寓巧于拙、洒脱自如。

　　本书选用版本为北京故宫博物院藏民国初拓本，此本字口清晰，是适合学习者临习的传世佳拓之一。

一、笔法解析

1. 中侧

中侧指中锋与侧锋。中锋是指笔尖在笔画中间行笔的状态，侧锋是指笔尖在笔画一侧行笔的状态。《颜勤礼碑》以中锋为主，侧锋为辅，笔画起笔有时用侧锋，行笔则用中锋。

看视频

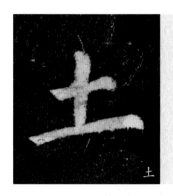

土

左低右高

侧锋顿笔
中锋行笔

竖画右斜

末横伸展
中部细

京

点画下压
行笔分两步

不相接

侧锋顿笔
中锋行笔

不相接

呼应

充

点画厚重
横画不可太长

撇较直
收笔处超过横画起笔处

圆转

蓄势勾出

安

点写立起来

宝盖头不可过宽

撇写直
起笔与点对齐

收笔圆润

侧锋起笔

长撇写出弧度

2

2. 藏露

　　藏露指藏锋与露锋。藏锋是指把笔锋着纸的痕迹藏到笔画内部而不外露，露锋是指把笔锋着纸的痕迹显露在笔画外部。藏锋写出的线条更加含蓄、厚重，露锋写出的线条更加爽利、多姿。

看视频

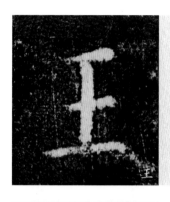

王

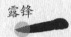

露锋

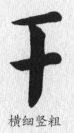

横细竖粗

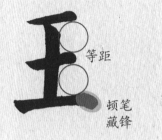

等距

顿笔
藏锋

马

ㅣ

由按到提
略带弧度

露锋

等距

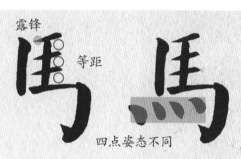

四点姿态不同

山

藏锋

ㅣ

露锋起笔
左斜

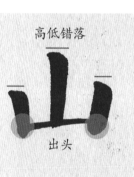

高低错落

出头

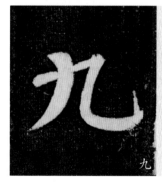

九

藏锋

笔画
饱满

ノ

ナ

横画藏锋起笔
上斜

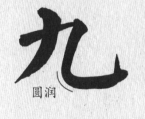

圆润

3. 方圆

方圆指方笔和圆笔。笔画起、收笔及转折的地方呈现出或方或圆的形态，相应的形态和运笔方法即称为方笔或圆笔。方笔的特点是干净利落，圆笔的特点是内敛含蓄。书写时往往方圆并用，刚柔相济。

看视频

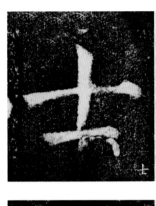

士

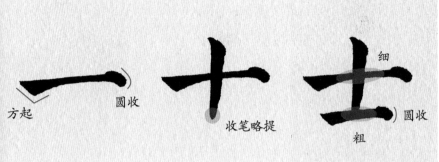

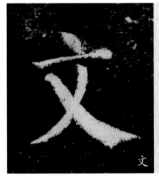

文

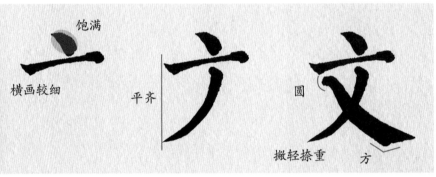

子

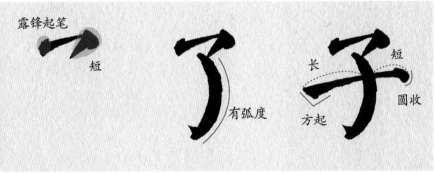

皆

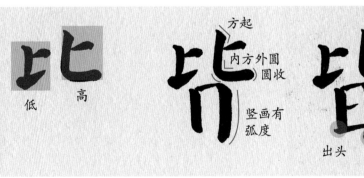

4. 提按

提按是指毛笔在行笔过程中的上下起伏。提则笔画变细，按则笔画变粗。

看视频

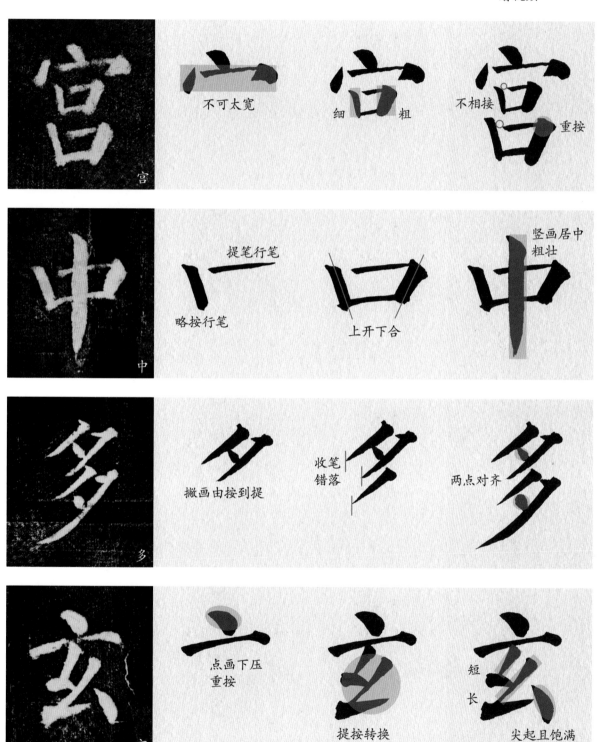

5

5. 快慢

快慢指行笔速度要有快有慢。行笔速度有变化才能产生节奏，但行笔过快则笔画浮滑，行笔过慢则笔画呆滞。

看视频

6. 顿挫

顿指将毛笔下按，挫指带有摩擦力的转向运笔动作。顿、挫多用在笔画的起、收笔处。

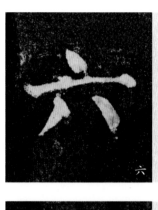

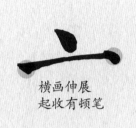
横画伸展
起收有顿笔

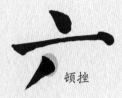
顿挫

左右对称
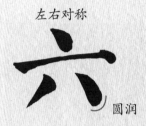
圆润

藏锋、顿
起笔顿
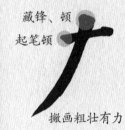
撇画粗壮有力

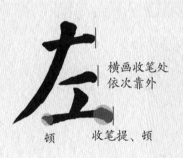
横画收笔处
依次靠外
顿　收笔提、顿

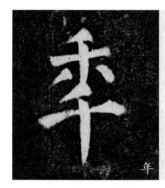

顿笔

两点短小

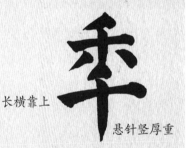
长横靠上
悬针竖厚重

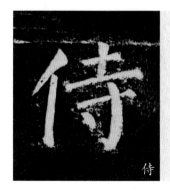

直
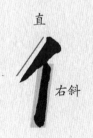
右斜

顿
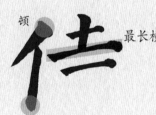
最长横
收笔提、顿

起笔顿　收笔提、顿
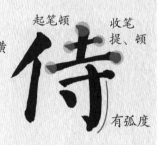
有弧度

7

二、结构解析

1. 体势高峻

《颜勤礼碑》结构多取纵势，上紧下松，整体重心靠上，给人以稳重端庄、体势高峻之感，有一种庙堂之气。

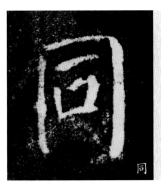 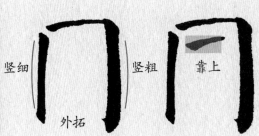 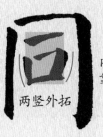

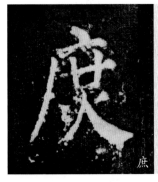 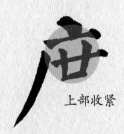 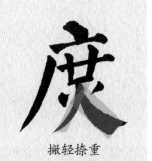

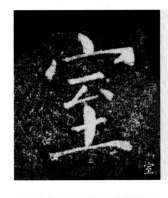 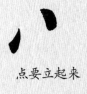 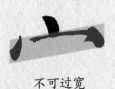

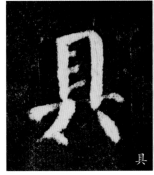

2. 外拓取势

外拓指笔画向外弯曲，形成一种向外的张力。《颜勤礼碑》中对称的两竖往往左细右粗，体势相向，体现出颜体楷书雍容博大、宽厚沉雄的艺术特色。

看视频

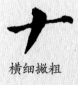

横细撇粗

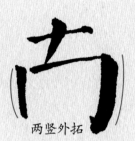

两竖外拓

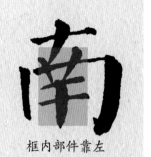

框内部件靠左

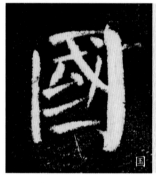

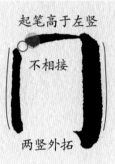

起笔高于左竖

不相接

两竖外拓

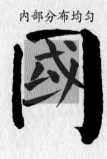

内部分布均匀

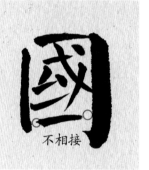

不相接

左倾

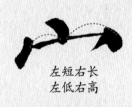

左短右长
左低右高

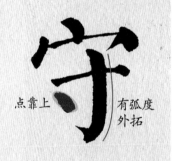

点靠上

有弧度
外拓

低 高

形扁

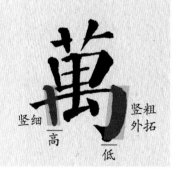

竖细
高

竖粗
外拓

低

3. 松紧有序

松紧指的是笔画之间的疏密关系。有的字上紧下松，有的字左密右疏，形成了多样的空间关系。

看视频

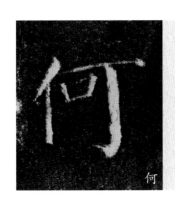

何

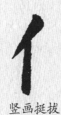

竖画挺拔
直立

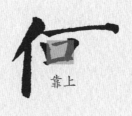

靠上

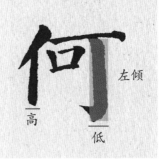

左倾

高

低

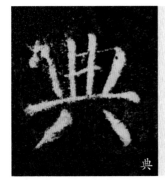

典

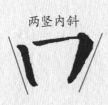

两竖内斜

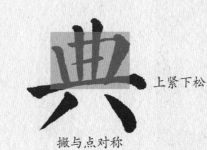

上紧下松

撇与点对称

时

形窄

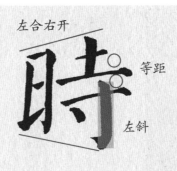

左合右开

等距

左斜

钧

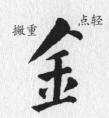

撇重　点轻

左高右低
左紧右松

4. 轻重得宜

轻重指的是用笔的轻与重，其表现即为笔画的细与粗。《颜勤礼碑》中的轻重对比有四组：一是横轻竖重，二是撇轻捺重，三是左轻右重，四是笔画多则轻，少则重。

看视频

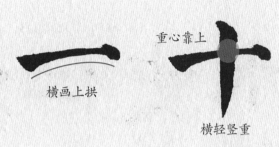

横画上拱　重心靠上　横轻竖重

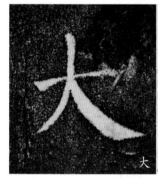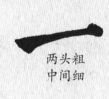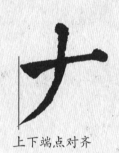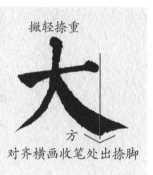

两头粗中间细　上下端点对齐　撇轻捺重　方　对齐横画收笔处出捺脚

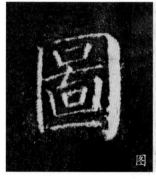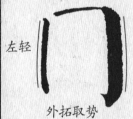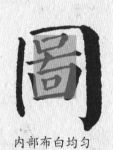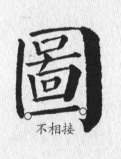

左轻　右重　外拓取势　内部布白均匀　不相接

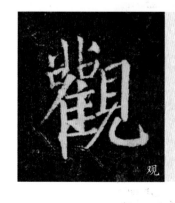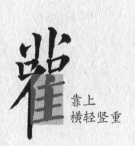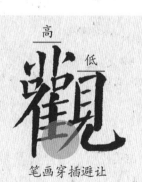

靠上　横轻竖重　高　低　笔画穿插避让

三、章法与创作解析

《颜勤礼碑》为颜真卿晚年所书，笔画轻处细筋入骨，重处力举千钧，结构宽和博大，章法茂密饱满，纵成行、横成列，是典型的碑刻形制。其单字大多把格子撑得很满，字距、行距较小，这是此碑一个显著的特点。因此我们在临摹或以此碑风格为基调创作作品时，也应遵循外紧内松、章法茂密的特点，把字在格子里撑起来。

周思明节临《颜勤礼碑》

这件《水调歌头·游泳》楷书条幅以《颜勤礼碑》风格为基调，融入了书者对此碑特点的理解。《颜勤礼碑》中的字主笔突出，轻重对比明显，如"更"字撇轻捺重，"曰"字横轻竖重。提笔则轻，按笔则重，提按有别，但大都以中锋为主，这样才能写出骨肉丰满、浑厚雄强的线条。转折之处，方圆兼施，如"闲"字横折处圆转，"昌"字横折处则提笔另起，富于变化。外拓取势在《颜勤礼碑》中较为突出，竖画多带有弧度，左右对称的竖画大多取相向之势，使整个字有向外膨胀之感，如"图"字。此类字往往容易写得过大，在书写时要注意控制字径。碑中多次出现"书"字，多个横画既有规律、法度，又有变化，可见鲁公匠心。此幅作品中的"静""堑"等字也包含了较多横画，可以参考原碑字的处理方法加以变化。

在设计好正文行数和每行字数的同时，也要考虑落款的形式。《水调歌头·游泳》这幅作品的落款为长款，这样使整个章法显得饱满。注意落款的最后一字，不宜超过正文满行的倒数第二个字，要留下钤盖印章的位置。如写完落款后空白较少，则只盖一个姓名章即可。如空白较多，也可以盖两方名章，一般先盖姓名章，再盖字号章。在作品第一、二字的右侧如有较多空白，也可以盖一方引首章。此幅作品字形饱满，左右留白不多，因此没有加盖引首章。作品上的印章在精不在多，过多会显得繁冗。

才饮长沙水，又食武昌鱼。万里长江横渡，极目楚天舒。不管风吹浪打，胜似闲庭信步，今日得宽余。子在川上曰：逝者如斯夫！风樯动，龟蛇静，起宏图。一桥飞架南北，天堑变通途。更立西江石壁，截断巫山云雨，高峡出平湖。神女应无恙，当惊世界殊。

录毛主席水调歌头游泳词一首 辛丑年夏 于武汉 周思明书

周思明　楷书条幅　毛泽东《水调歌头·游泳》

上護軍顏君神道碑曾孫魯郡開國公真卿撰并書
逐齊神武帝受禪不食數日一慟而絕事見梁武帝
范在得姓之後加隋司經局校書東宮學士長
恕己博學善屬文尤工詁訓仕隋司經局校書東宮學士
雅俱仕隋入唐并著作佐郎文本與彥博同直內史省
書訓之選少時學業頗士慜與彥博自作後加
者府君兄弟各於君為一時之選
太宗為秦王精選僚屬
寿王侍讀贈華州刺史

明慶六年加上護軍君
行戊蘭室鶴籥馳譽龍樓
弟不丑相衰述己命於書
事合人育德文水令於司
秘書監師古學士禮部侍郎
剡白具官君禮部侍郎敕
唐事主薄東都尉朝散直秘書
太宗平京城授朝散正議大夫
君幼而朗悟識量弘遠工篆
者二十餘首溫雅傳云初為君一在
太宗為秦王精選僚屬
國令為京北相東王記室安人父
固陽利下相
寧王侍讀

泉柳夫人遇麻逝于州之官七于昭甫
幸以後服義兄夫人逝于州之官
依仁懷文守一便道自
王傅為崇賢弘圖書諸學士命
同時為崇賢弘文圖書諸學士
月廢出補蔣州郎參軍事
省行校書如故遷曹王屬
書訓之選少時學業籍多所刊
雅俱仕隋時學業顏氏為
入選時學業顏氏為優
省訓之選少時學業顏氏
寫齊書黃門傅云集序君自作後加
恕己博學善屬文尤工詁訓仕

蜀二县尉故相国苏颋举茂才又以书判入高等者三累迁太子舍人属玄宗监国专掌令画除沂豪三州刺史充太子少保德业具陆据神道碑

常山太守杲卿杀贼有功赠太子太保谥曰忠节

文城郡文水令不危

城守捉搦贼擢常山太守

殆庶开土门招东京兵马仗

访举士挍书郎

朝请举进使挍书郎

行军司马高卿光禄卿凡敬仲工诗有吏材富义有文词

明经行军司马讷言明经

慈明尉司马幼舆工书

卫慈尉益期昭甫强学好属文

为庭益期所推昭甫强学说累仁顺仁贻仁仁

学家非夫君之训晚暮论谶莫迩

君之德美多恨阙遗铭曰

郡几天下所推温良积德累仁顺德贻谋有裕则武

过庭之训晚暮论谶莫迩长老之口

唐故秘书省

著作郎夔州

都督府长史

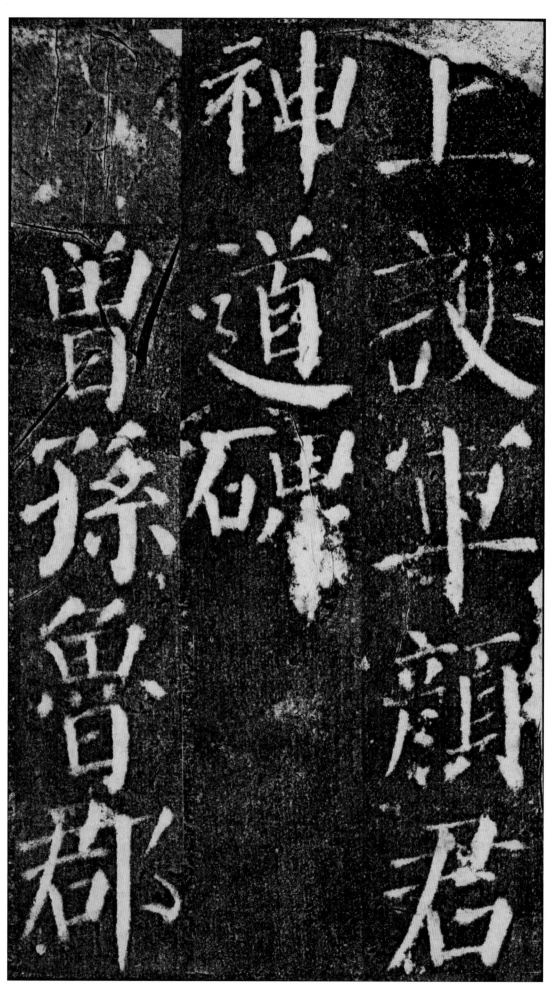

上护军颜君神道碑。曾孙鲁郡

開國公真卿撰并書

敬。琅邪临沂人。高祖讳见远。齐御史中

敬玕州临沂人高祖讳见远齐御史中

梁武帝受

禅不食数

懃而絶事日

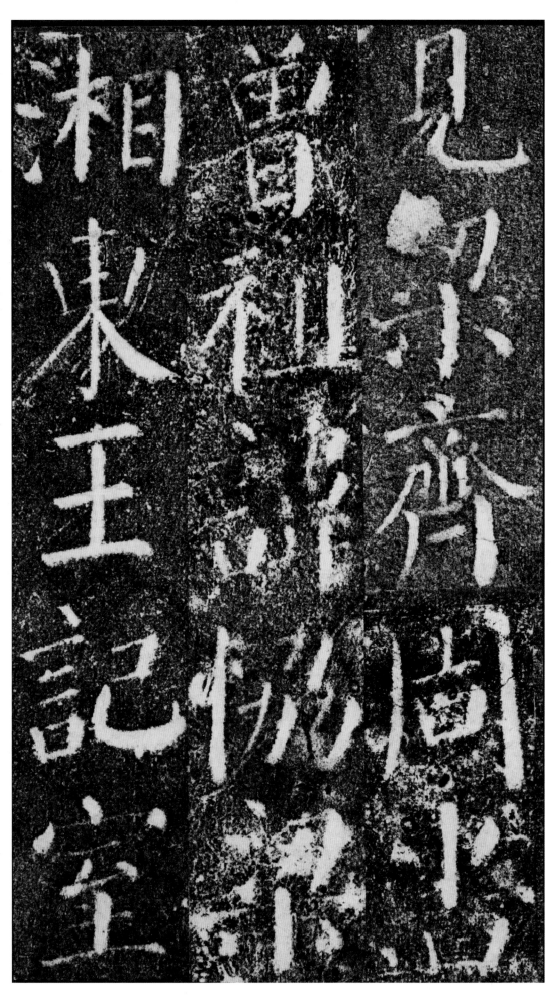

见梁。齐。周书。曾祖讳协。梁湘东王记室

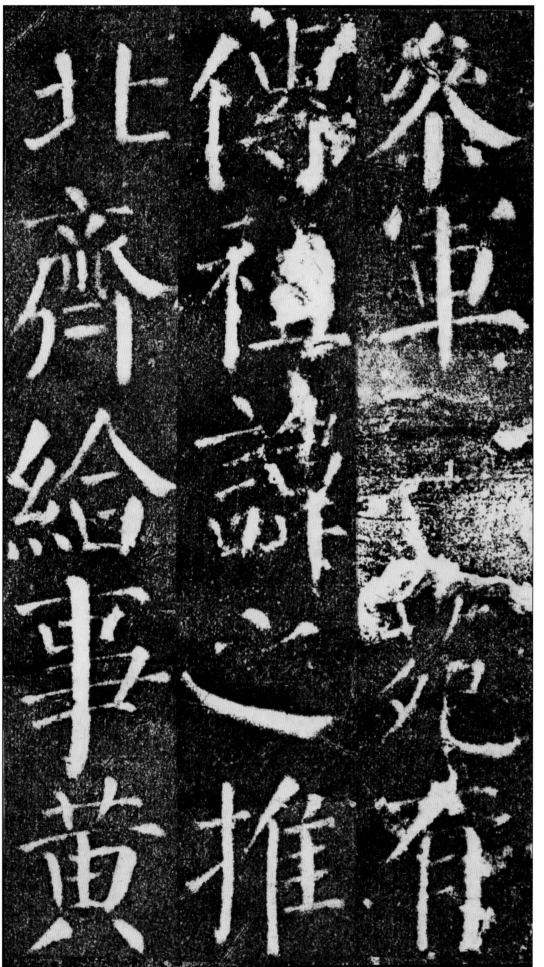

門侍郎。隋东宫学士。齐书有传。始自南

門侍郎隋東

宫學士齊書

有傳始自南

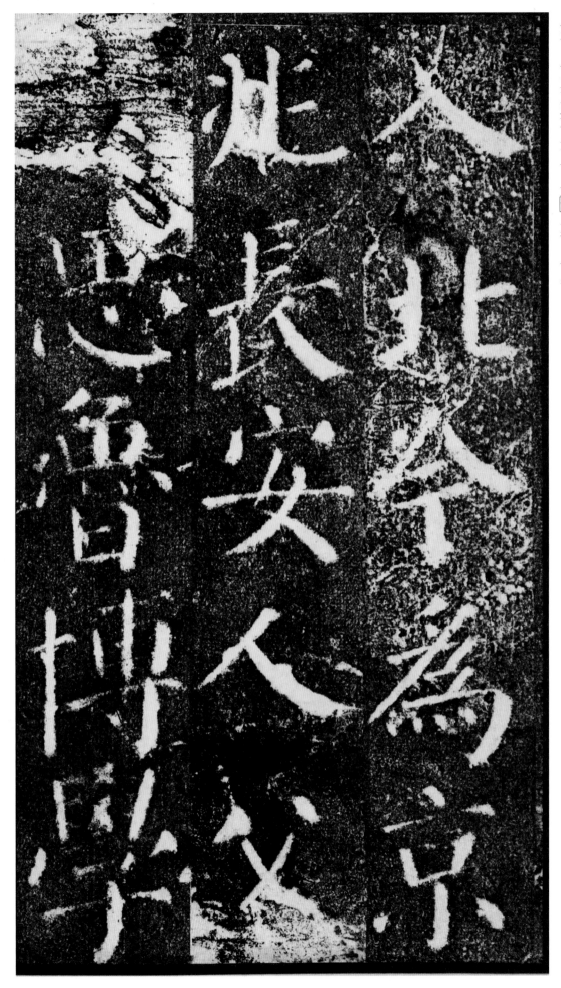

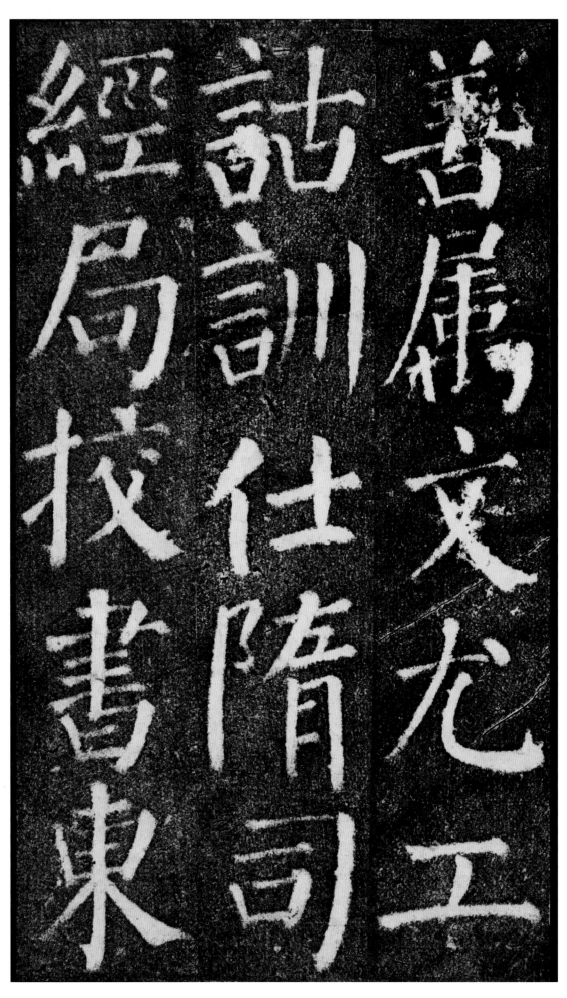

善属文。尤工诂训。仕隋司经局校书。东

宮學士長寧

王侍讀與興

國劉臻辯論

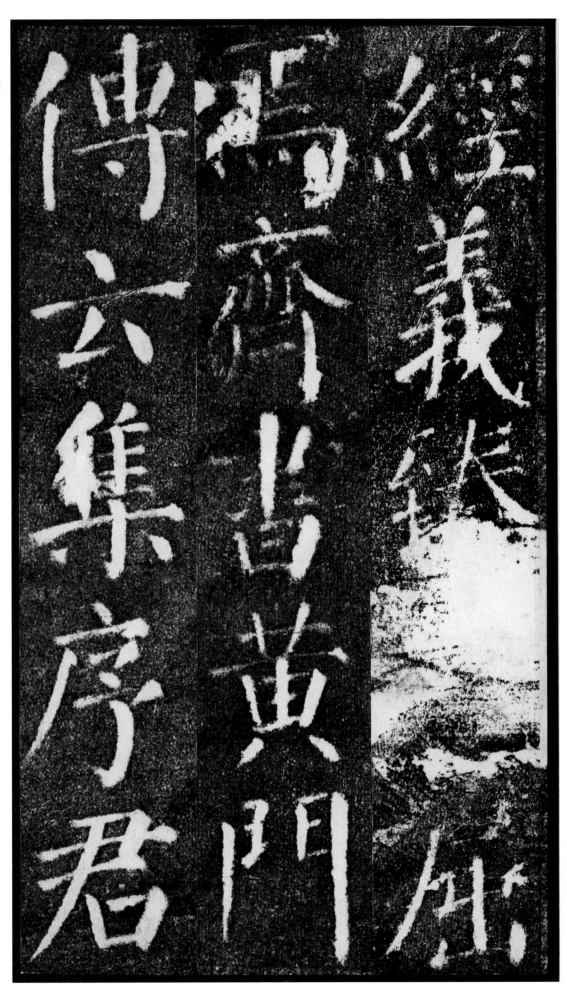

经义。臻屡屈焉。齐书黄门传云。集序君

太宗為秦王

岷將軍

自作後加踰

自作。后加逾岷将军。太宗为秦王。

28

精选僚属。拜记室参军。 加仪同。娶御正

精選僚屬拜

記室叅軍

加同娶御

正

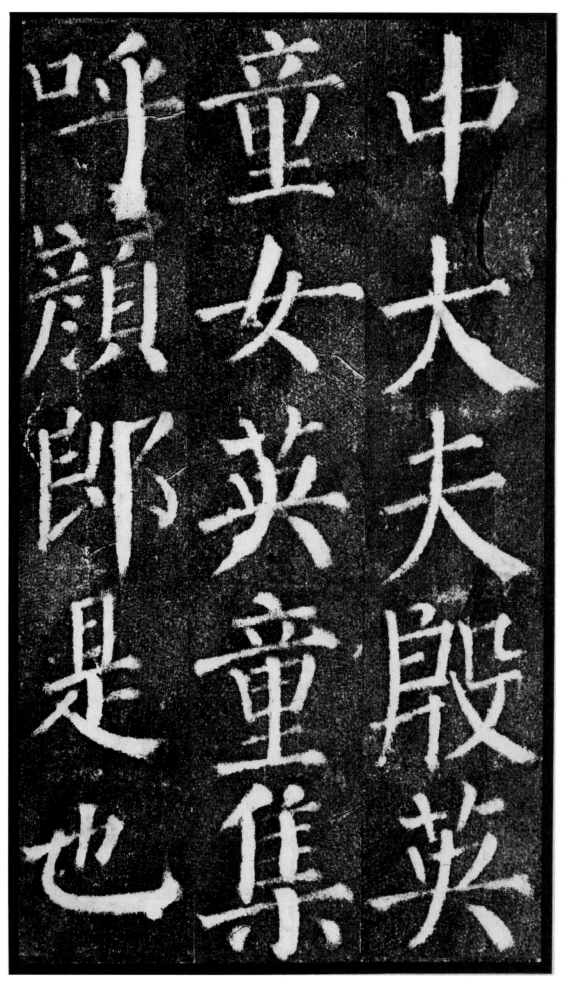

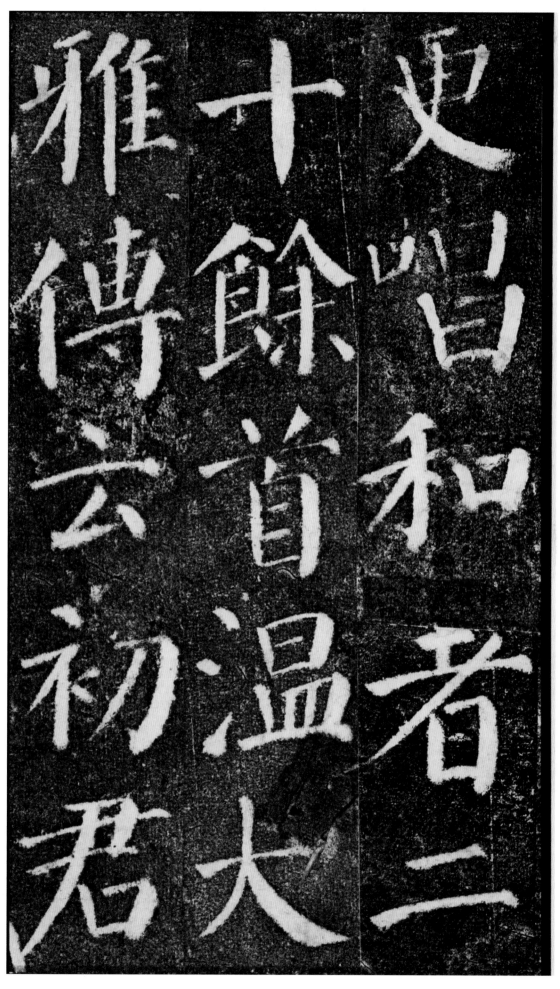

更唱和者二十余首。温大雅传云。初。君

在隋。□大雅俱仕东宫。弟憨楚与彦博

在隋俱仕东宫弟

憨楚与彦博

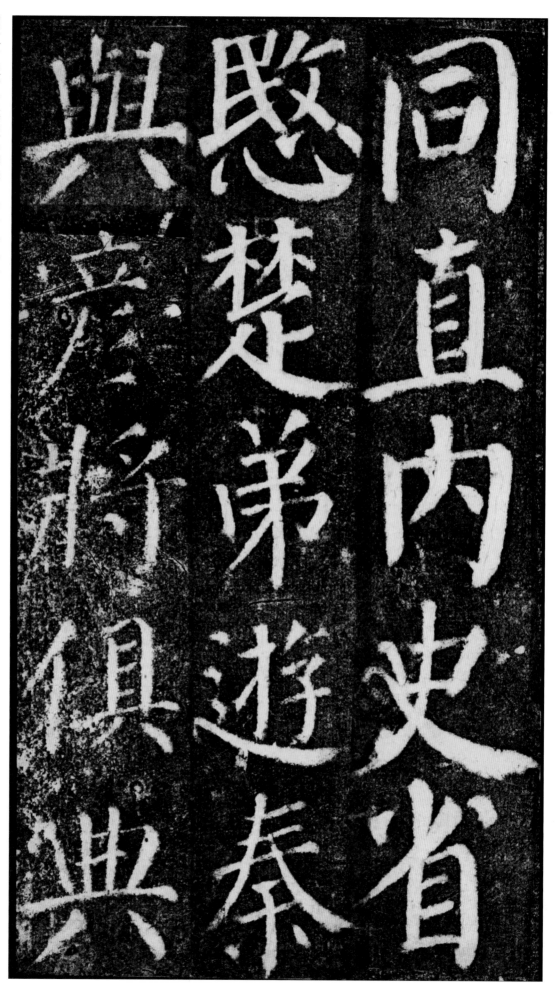

同直内史省。愍楚弟游秦。与彦将俱典

秘阁二家兄
弟各为一
时人物之选
少

时学业。颜氏为优。其后职位。温氏为盛。

时学业颜氏
为优其后职
位温氏为盛

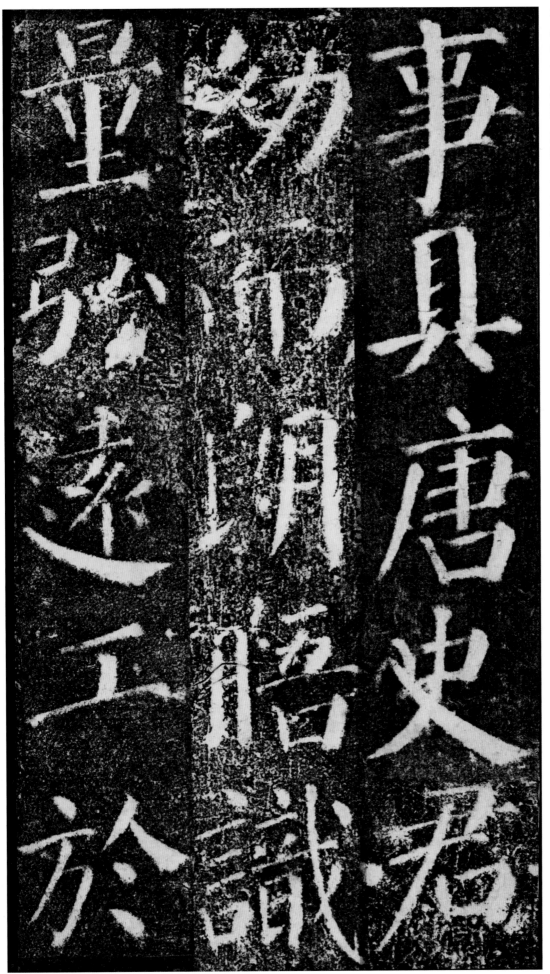

篆籀尤
訓秘閣司
籍多所
刊

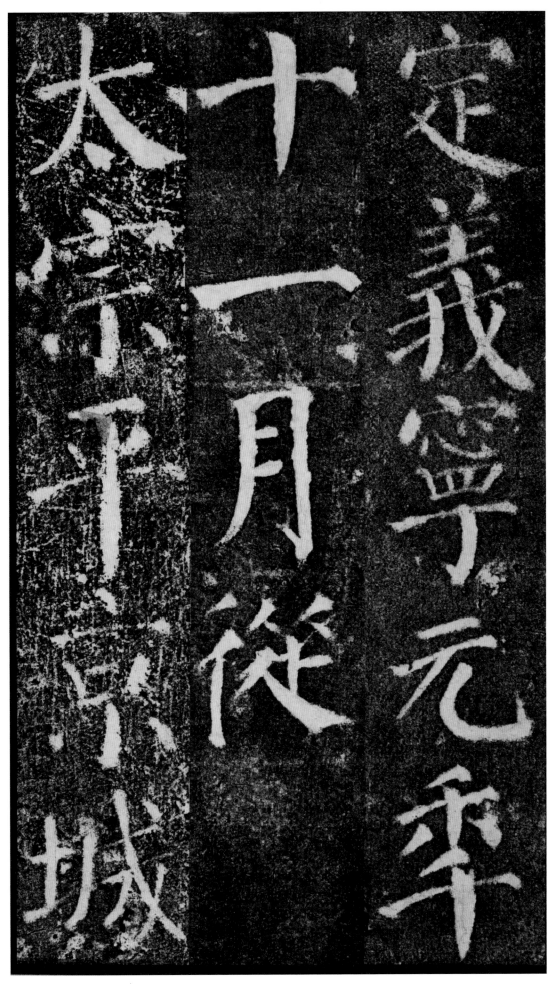

太宗平京城

十一月从

定义宁元年率

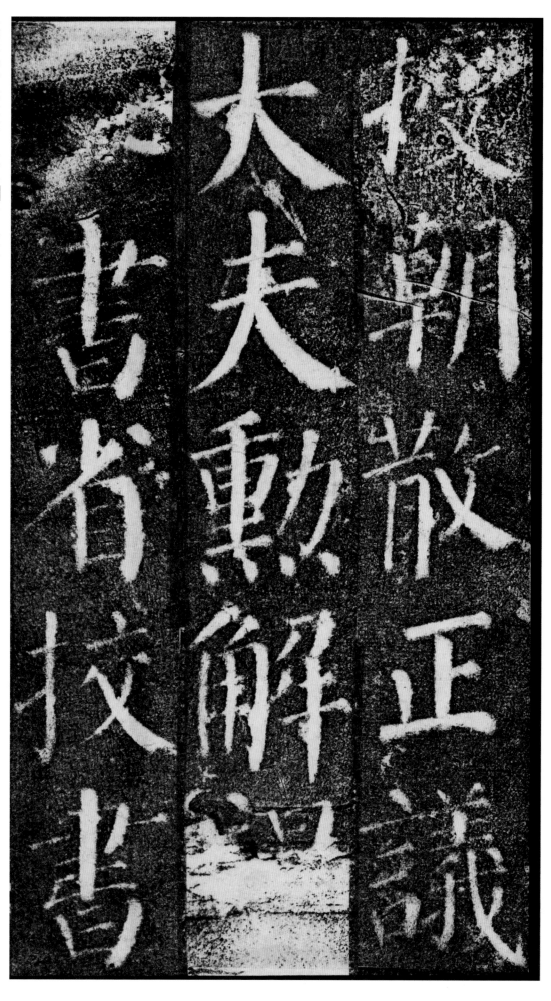

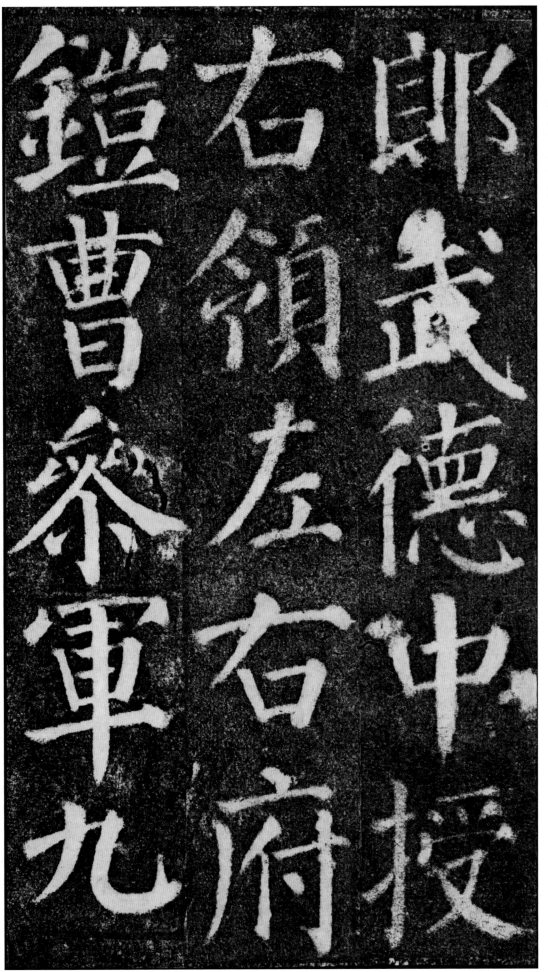

郎武德中授
右领左右府
铠曹参軍九

年十一月。授轻车都尉。兼直秘书省。贞

平十一月授轻车都尉兼秘书省

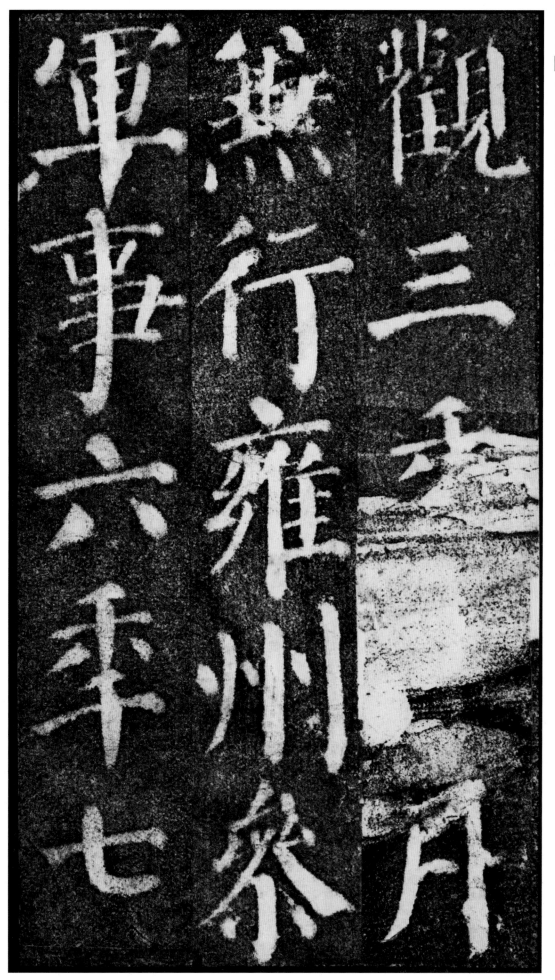

观
三
年
六
月

熊
行
雍
州
参

军
事
六
年
七

月授著作佐

月。授著作佐郎。七年六月。授詹事主簿。

郎七秊六月

授詹事主簿

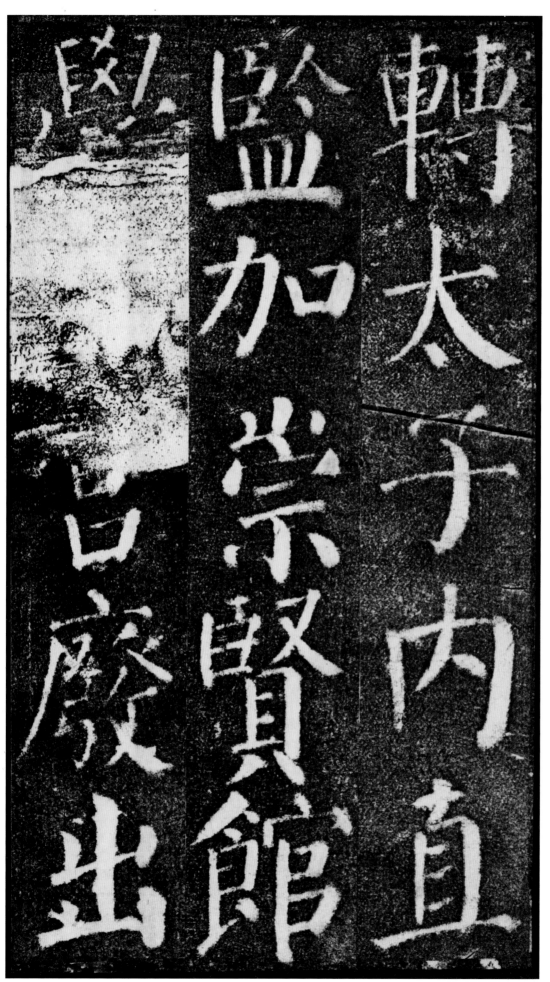

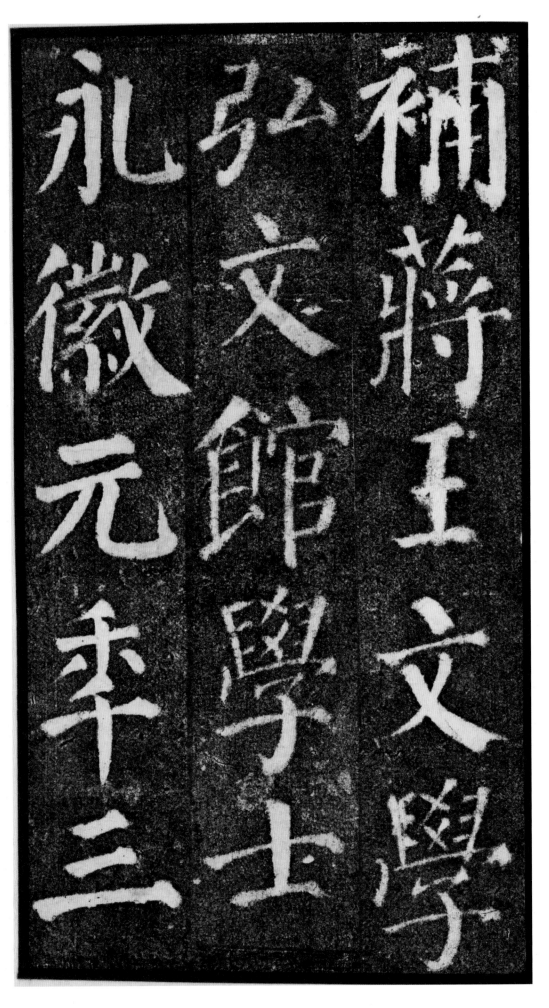

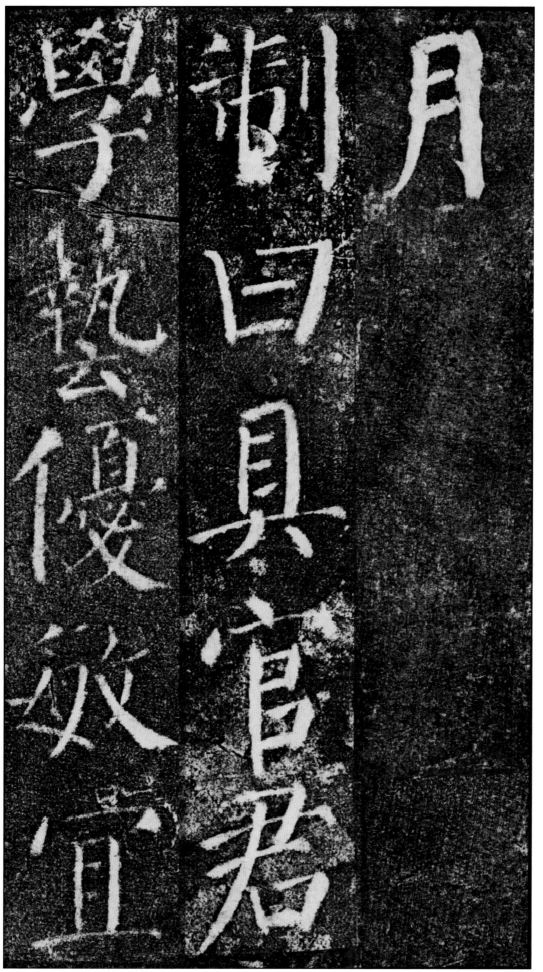

加

擢

乃

拜

王

属

学

士

如

故

迁

曹

王

奔無何拜秘

君書省著作郎

與兄秘書

监师古。礼部侍郎相时齐名。监与君同

時為崇賢弘
文館學士禮
部為天册府

学士。弟太子通事舍人育德。又奉令于

司经局校定经史。太宗尝图画

司經局校定經□□太宗嘗圖畫

学贤诸学士

命监为赞

君与监兄弟

不宜相褒述。乃命中书舍人萧钧特赞

依仁服

义怀文守一

侵道自居军

龙楼委质。当代荣之。六年。以后夫人兄

龍樓委質當代榮〔六年〕以後夫人兄

57

中書令柳奭柳
愢夔州
都督府長史

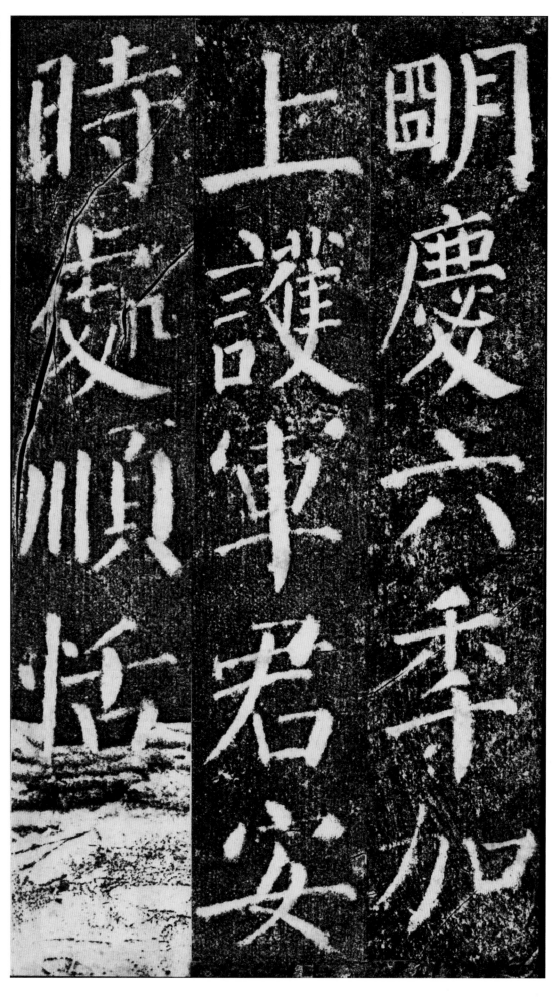

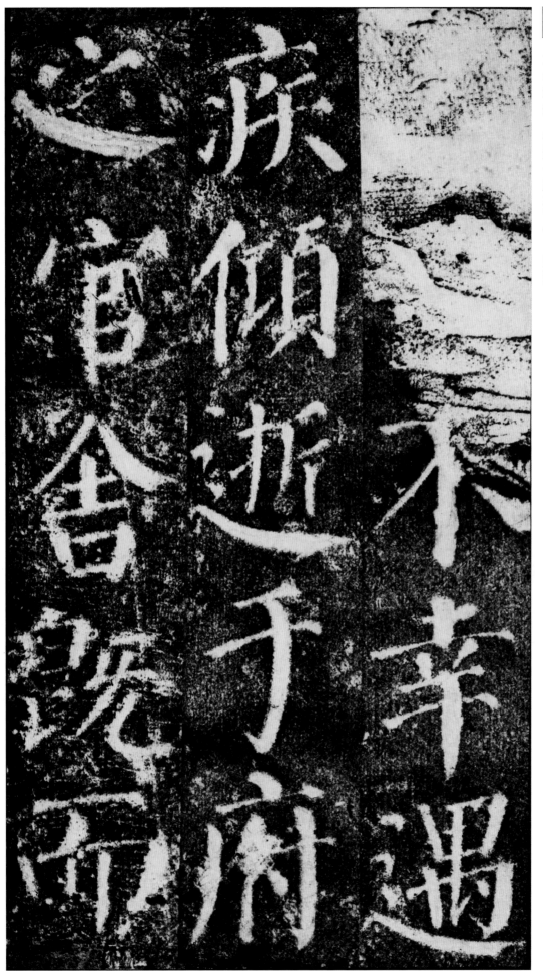

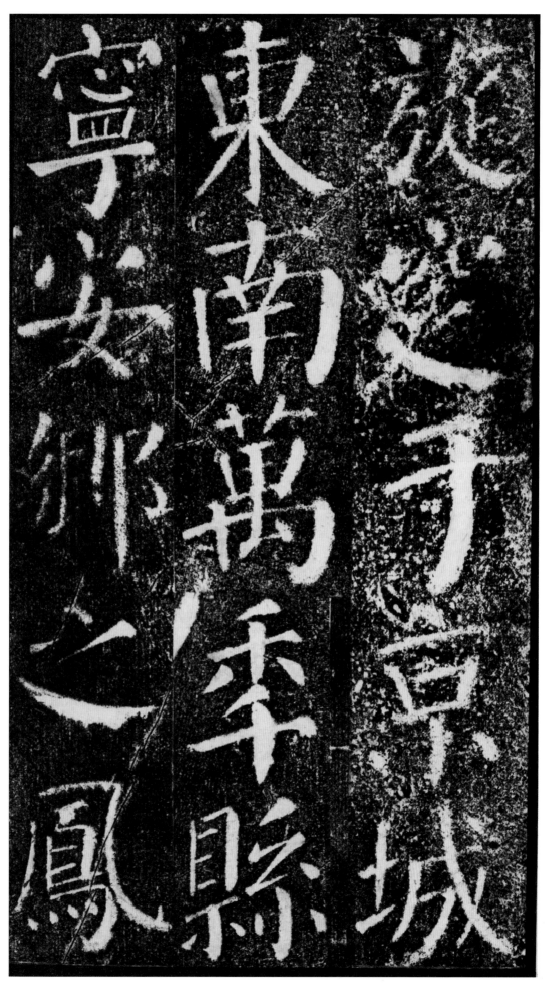

旋窆于京城东南万年县宁安乡之凤

栖原

先夫人陈郡殷氏泉柳夫人同合

栖原先夫人陈郡殷氏泉柳夫人同合

祔焉。礼
也。七子。昭
甫。晋王。曹
王侍读。赠

祔焉禮也七
昭甫
曹王侍讀贈

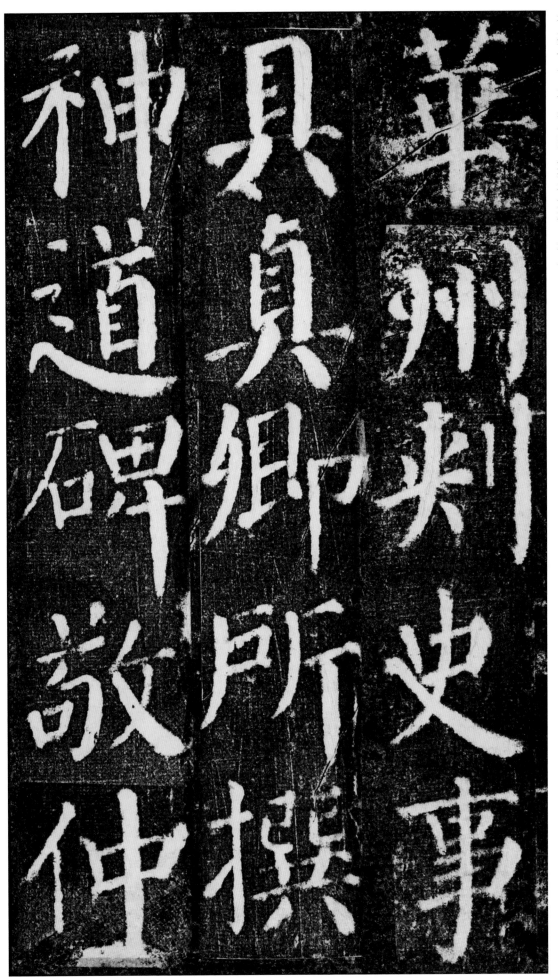

華州刺史。事具真卿所撰神道碑。敬仲。

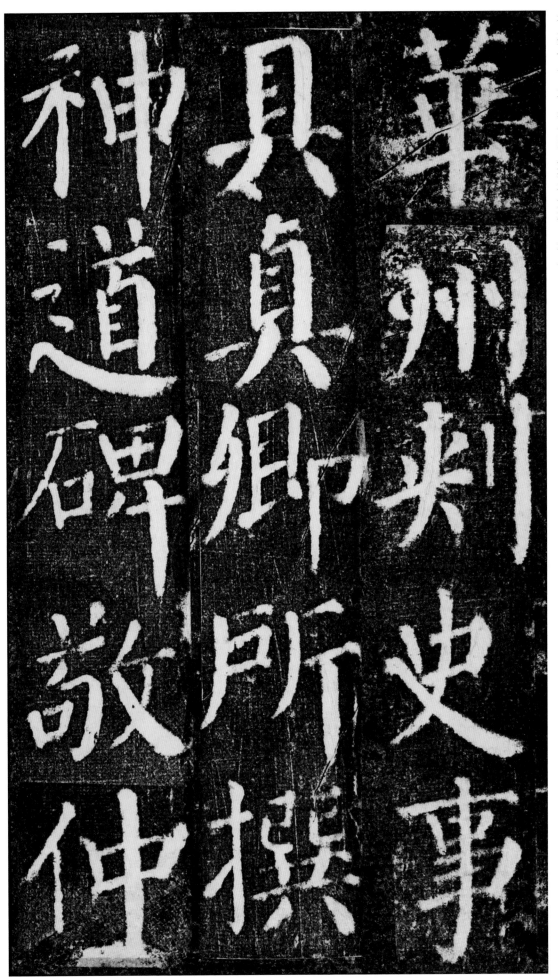

華州刺史。事具真卿所撰神道碑。敬仲。

入部郎中事

貝劉子玄神

道碑殆庶無

恤。辟非。少连。务滋。皆著学行。以柳令外

恤辟非少連

務滋皆著學

行以柳令外





锡不得仕進

孫元孫興舉進

士考功員外

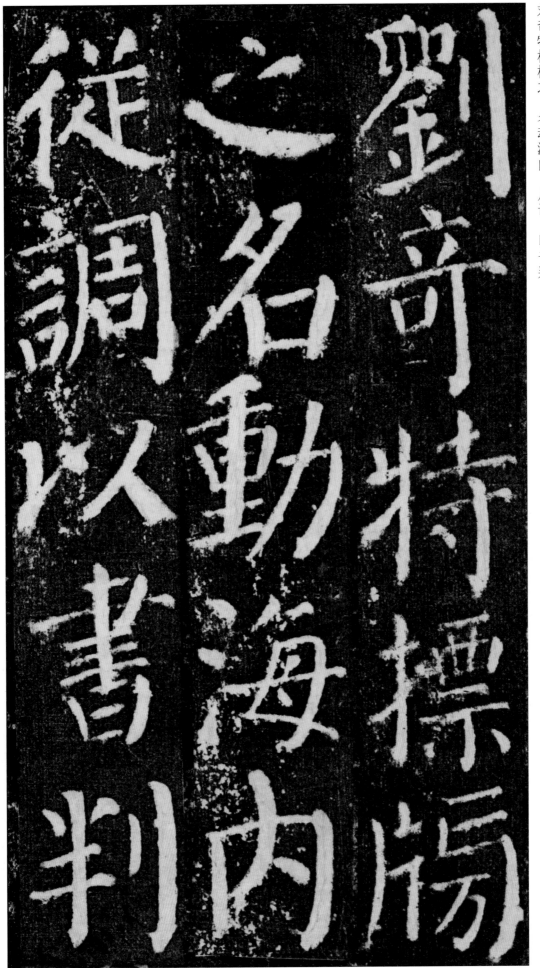

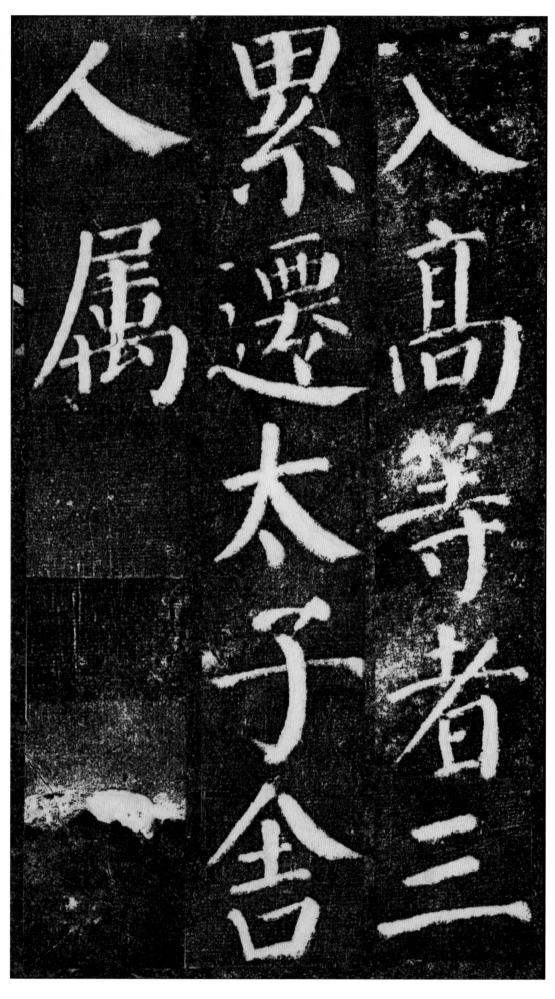

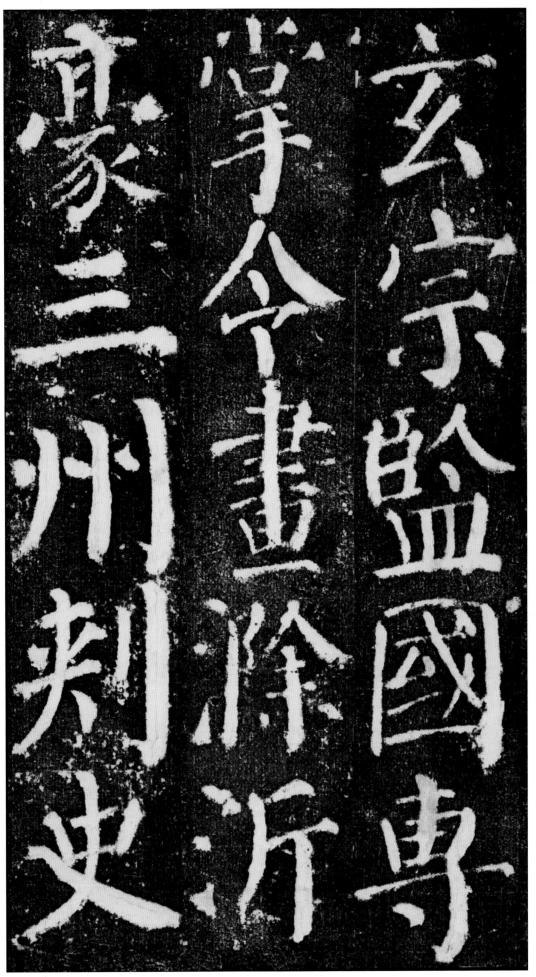

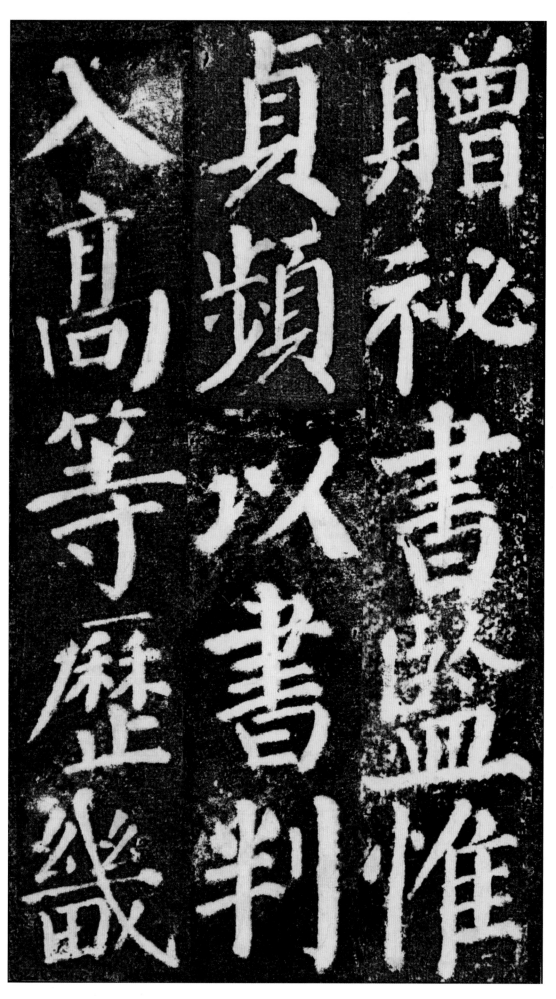

赠秘书监惟贞频以书判入高等历幾

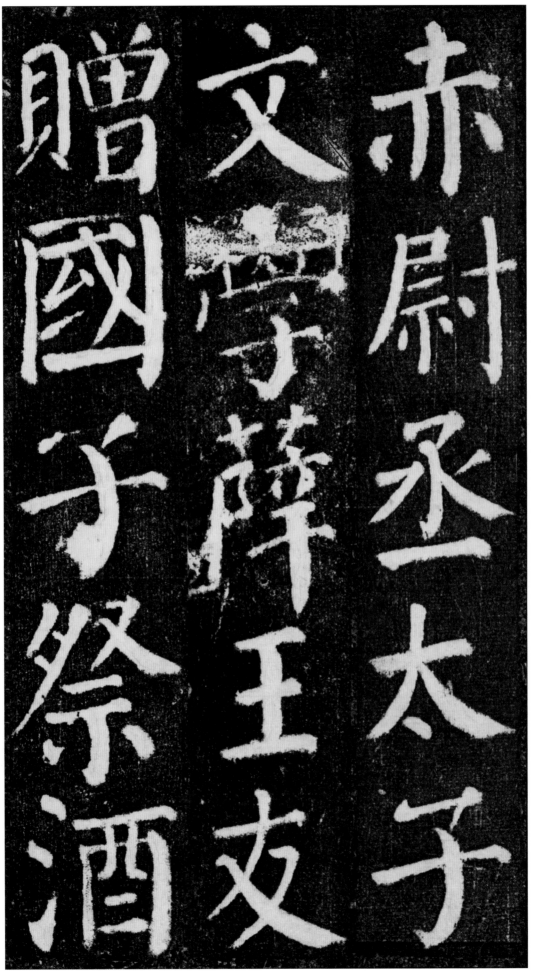

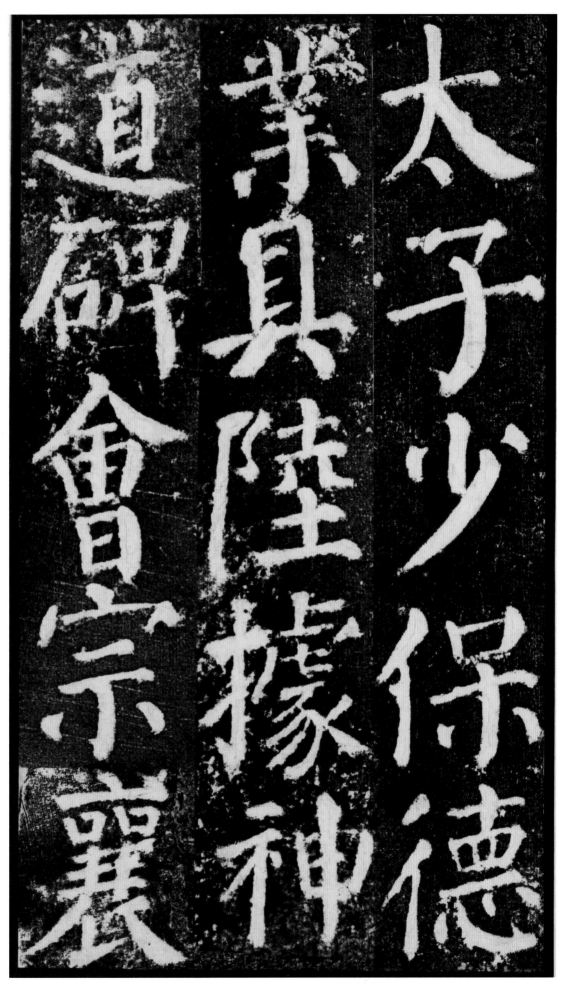

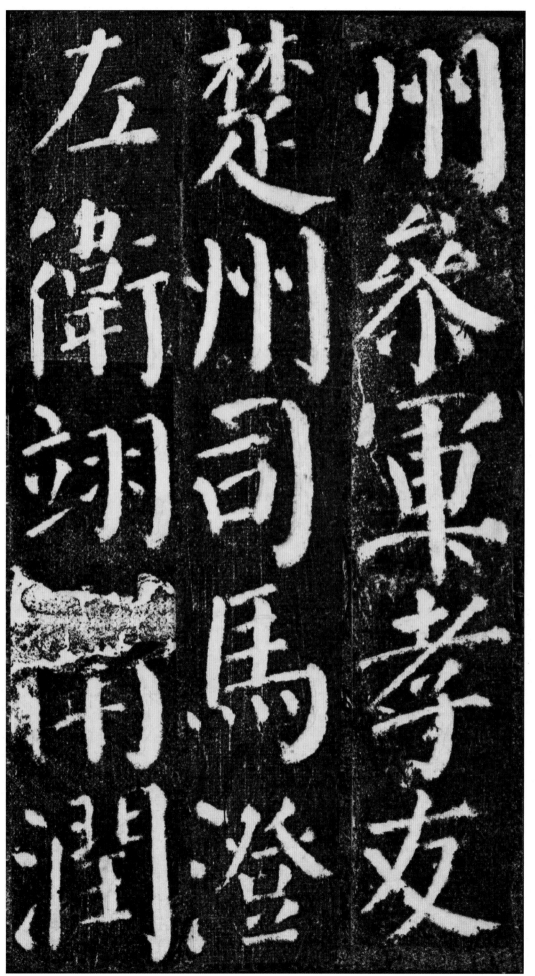

州参军孝友楚州司马澄左卫翊卫润

倜傥。涪城尉。曾孙。春卿。工词翰。有风义。

倜傥涪城尉

曾孙春卿工

词翰有风义

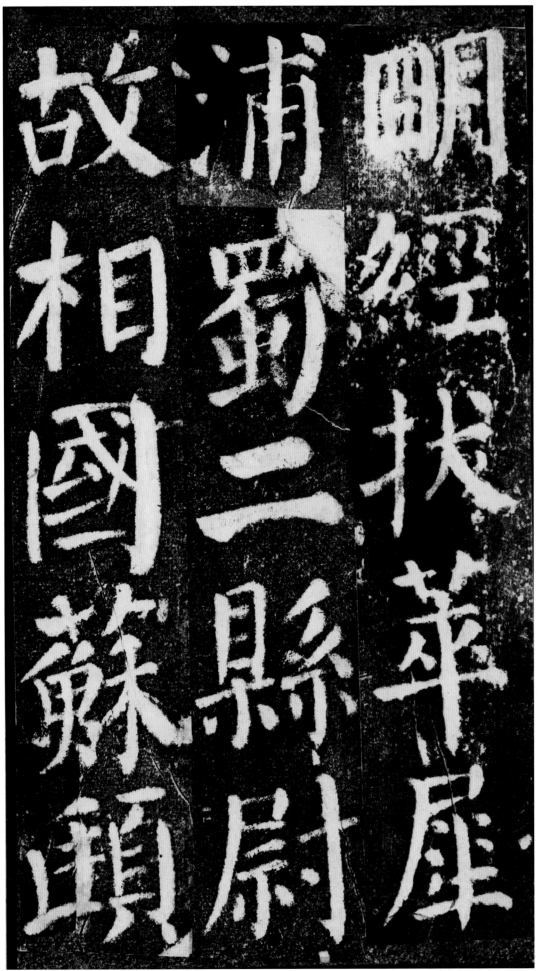

明经拔萃。犀浦蜀二县尉。故相国苏颋

明經拔萃犀

浦劉二縣尉

故相國蘇頲

举茂才。又为张敬忠剑南节度判官。偃

舉茂才又為

張敬忠劍南

節度判官偃

師丞。杲卿。忠烈有清識吏干。累遷太常

師丞　杲卿忠
烈有清識吏
幹累遷太常

78

丞摄常山太
守杀逆贼安
禄山将李

湊開土門擒

其心手何千

秉高邈遷衛

湊。开土门。擒其心手何千年。高邈。迁卫

80

尉卿。兼御史中丞。城守陷贼。东京遇害。

尉卿

兼御史

中丞城守陷

贼来京遇害

楚毒参下詈言不绝赠太子太保谥曰

忠曜卿工诗善草隶十六以词学直崇

忠。曜卿。工诗。善草隶。十六以词学直崇

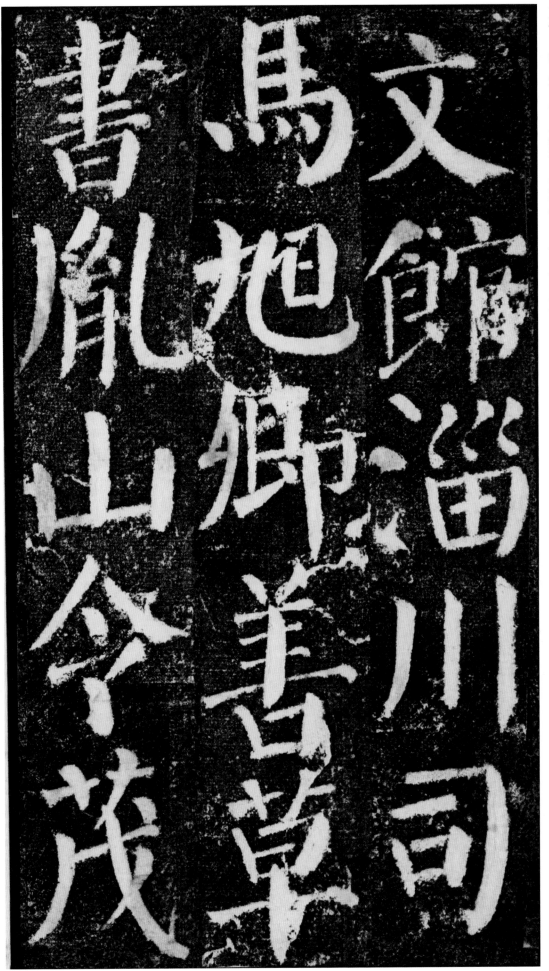

書胤馬旭淄司文
山嫗川籥
令善
茂草
書

曾。讷言敏行。颇工篆籀。犍为司马。阙疑。

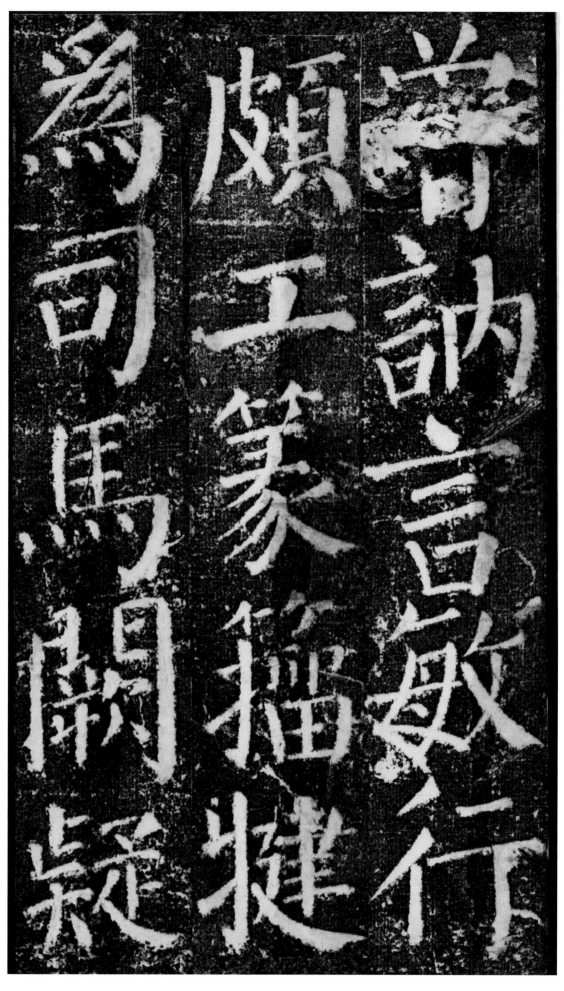

85

仁孝善詩春
秋杭州参軍
允南工詩人

皆讽诵之。善草隶。书判频入等第。历左

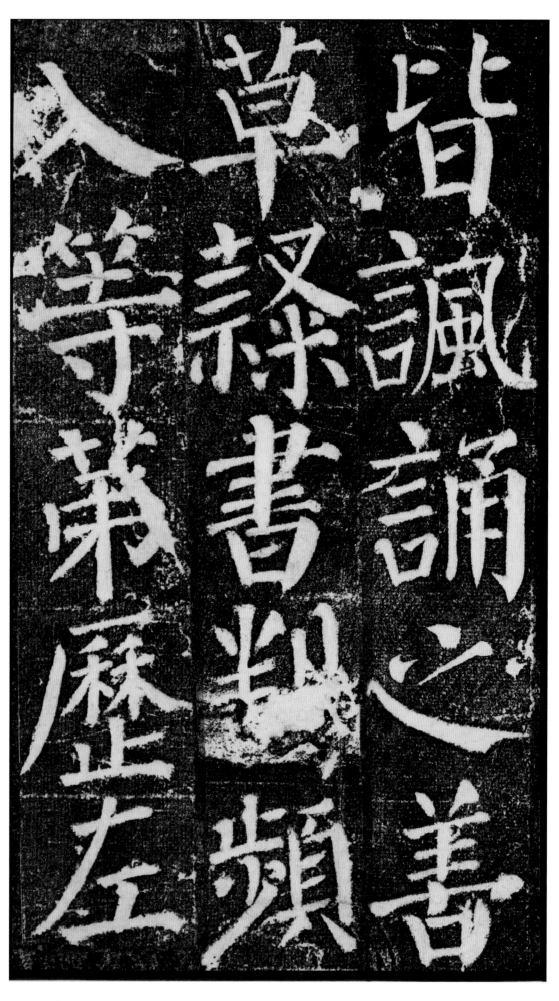

補闕殿中侍

御史三為郎

官國子司業

补阙。殿中侍御史。三为郎官。国子司业。

金乡男。乔卿。仁厚有吏材。富平尉。真长。

金
鄉
男
高
鄉

仁
厚
有
吏
材

富
平
尉
真
長

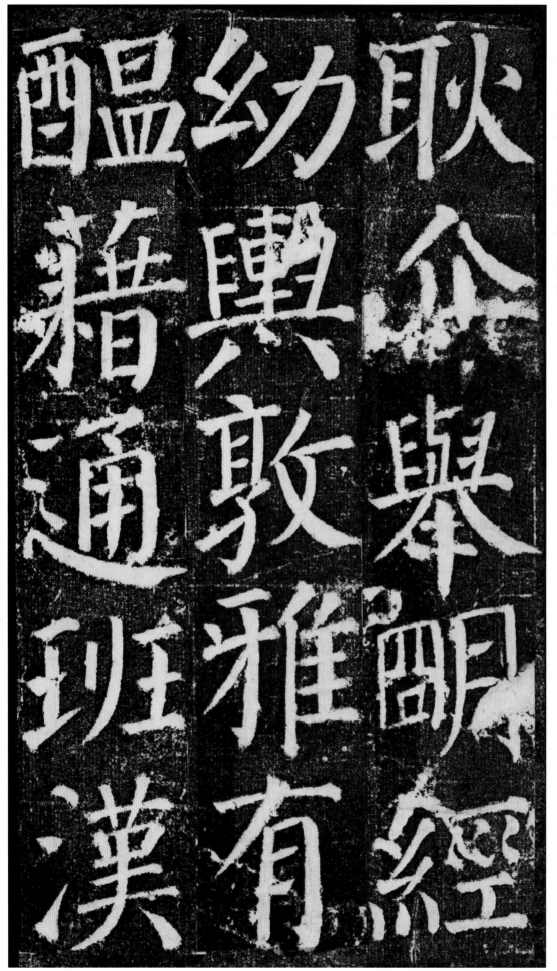

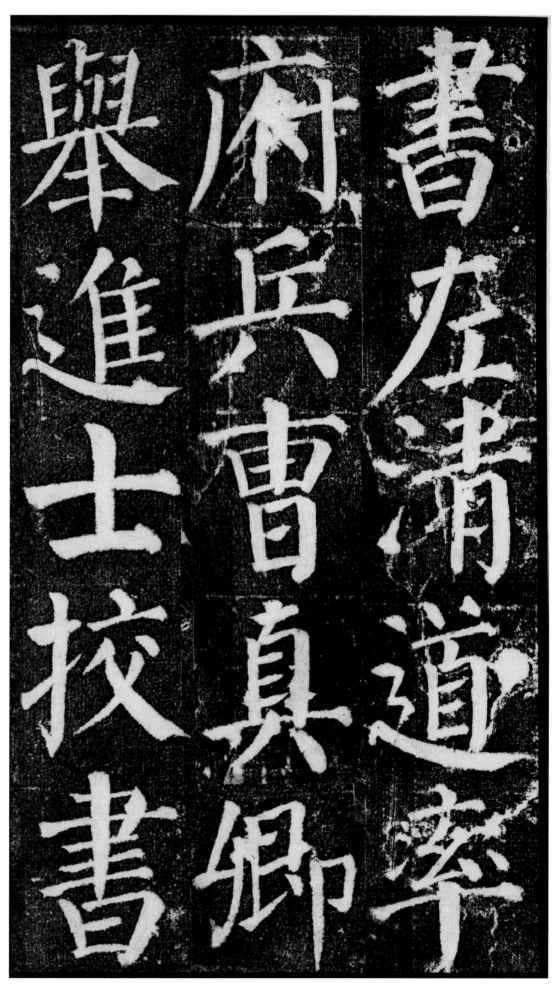

书。左清道率府兵曹。真卿。举进士。挍书

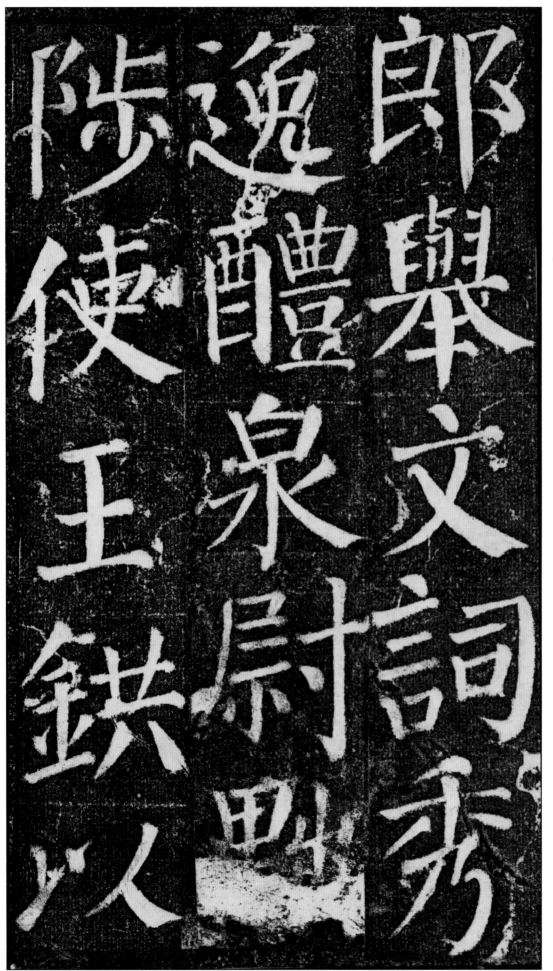

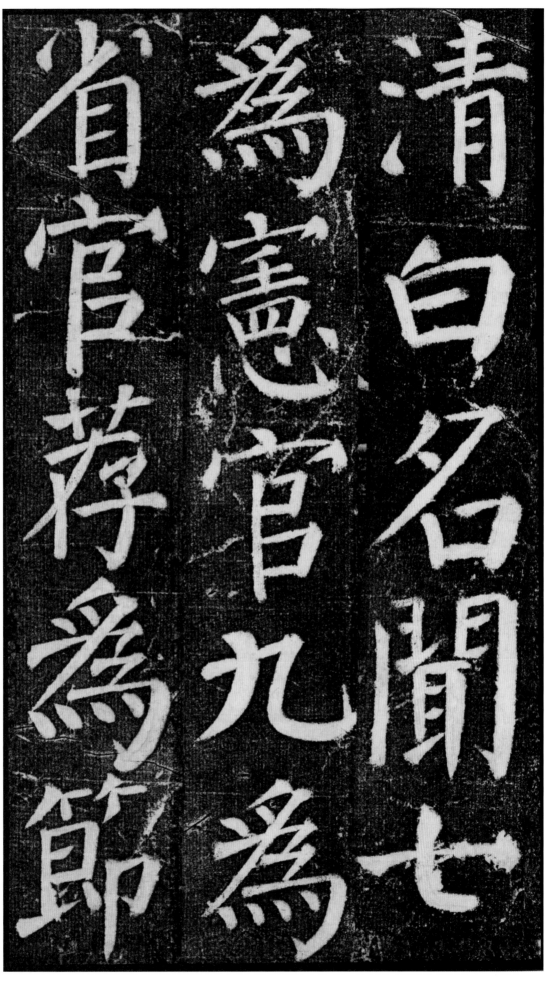

清白名闻。七为宪官。九为省官。荐为节

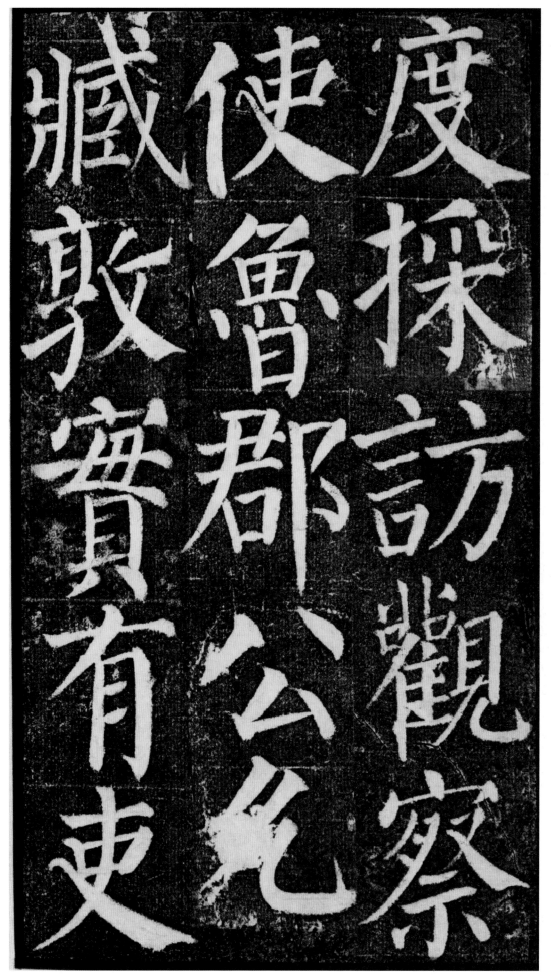

度采访观察使。鲁郡公。允臧。敦实有吏

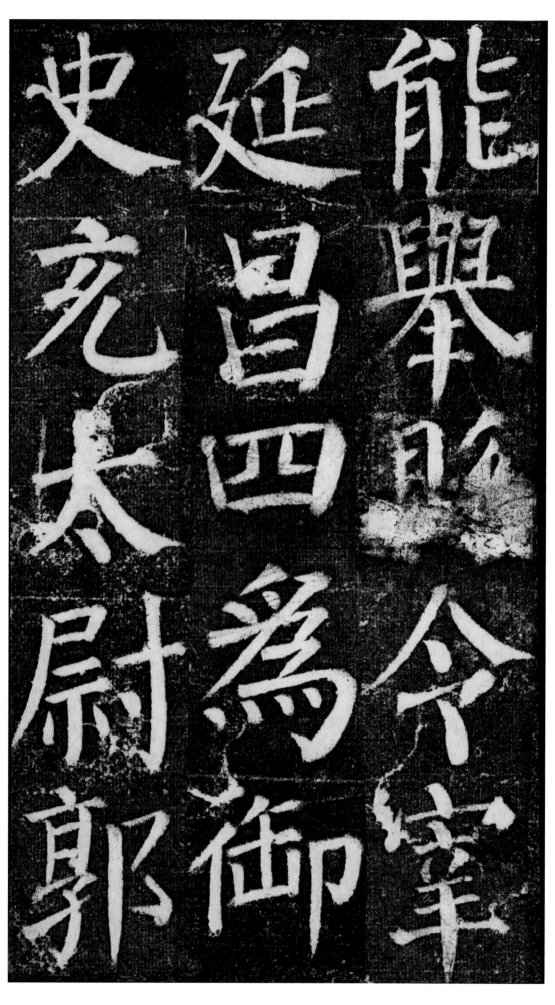

能。举县令。宰延昌。四为御史。充太尉郭

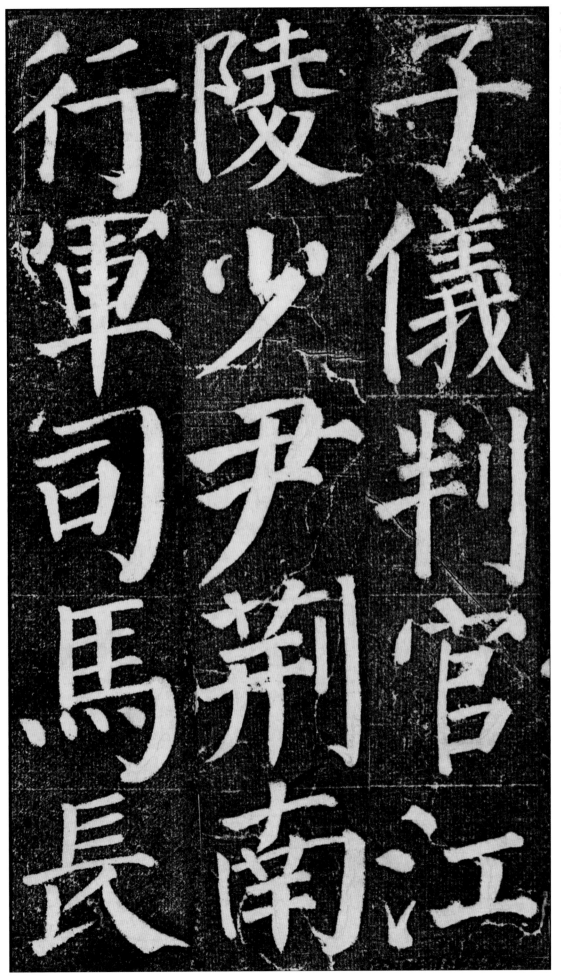

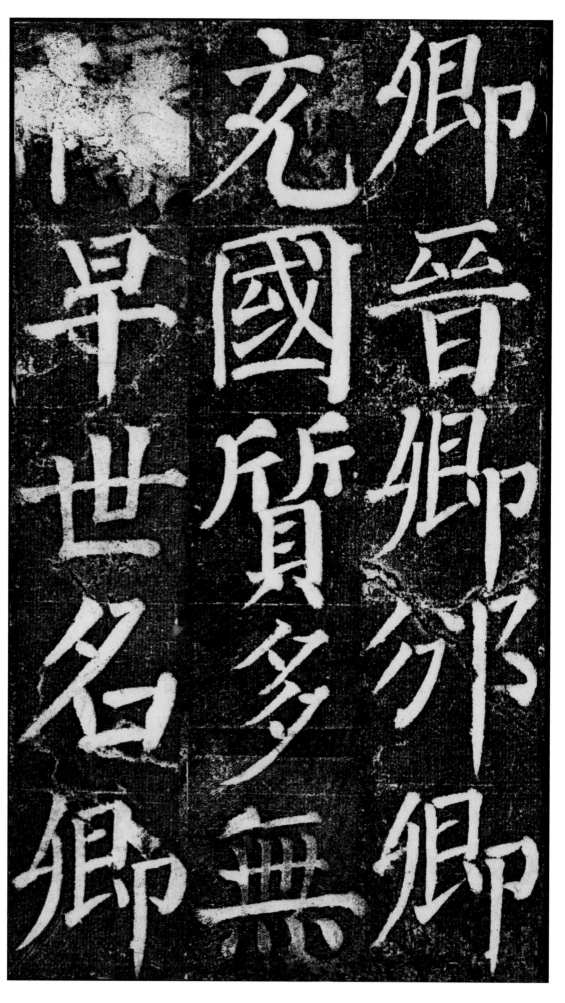

卿。晋卿。邠卿。充国。质。多无禄。早世。名卿。

倜結伎倫竝紘為武官玄孫綋通義尉浸

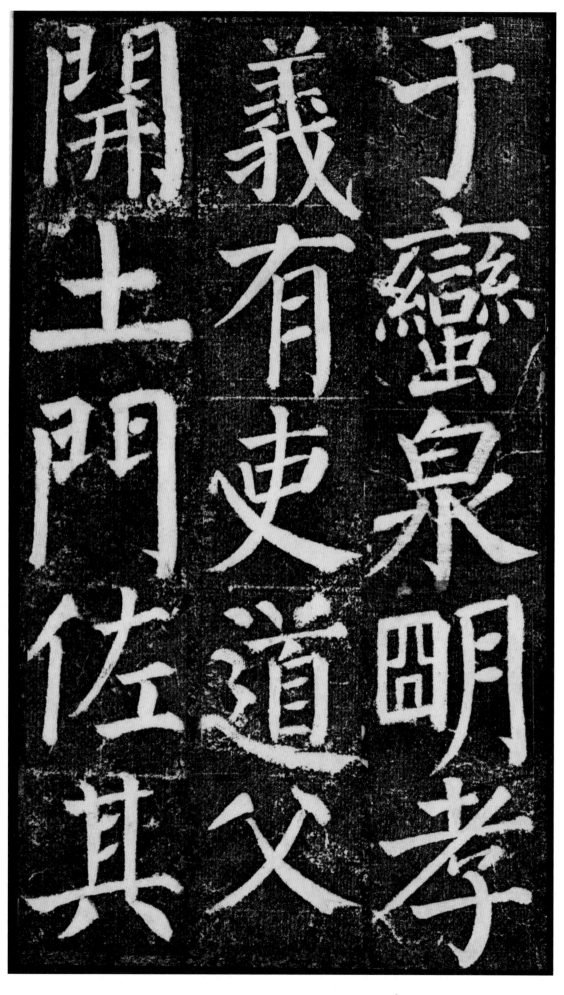

馬威謀

季嗣彭

明邛州

子州謀

幹司馬

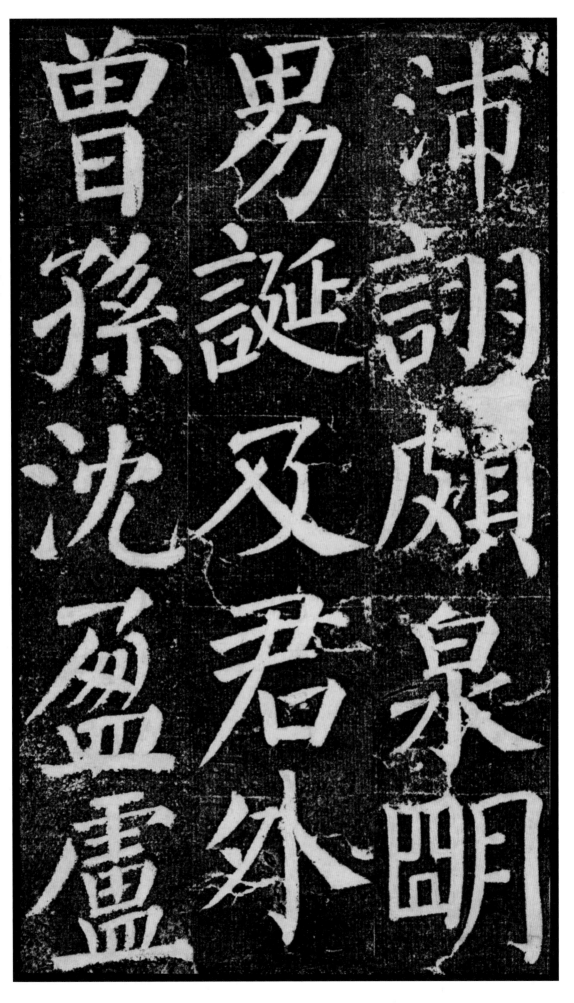

沛詡頗泉明男誕及君外曾孫沈盈盧

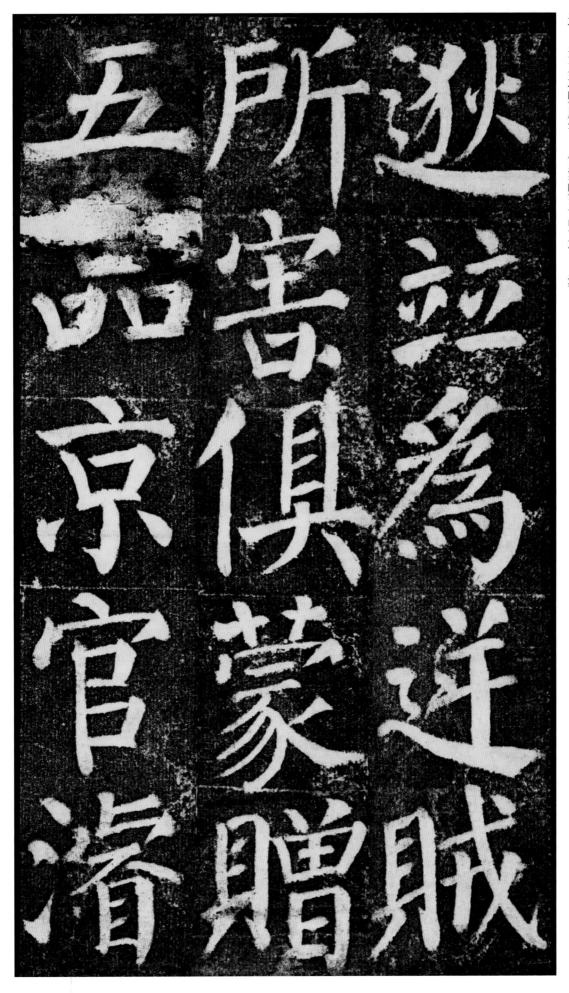

好属文。翘。华。正。颐。并早天。颎。好五言。挍

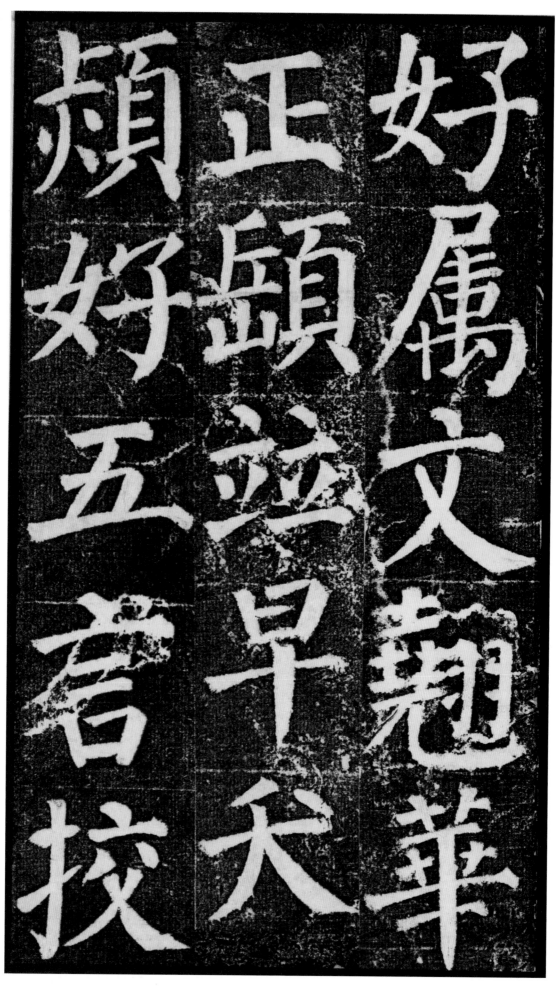

書郎頵仁孝
方正眀經大
理司直充張

书郎。頵。仁孝方正。明经。大理司直。充张

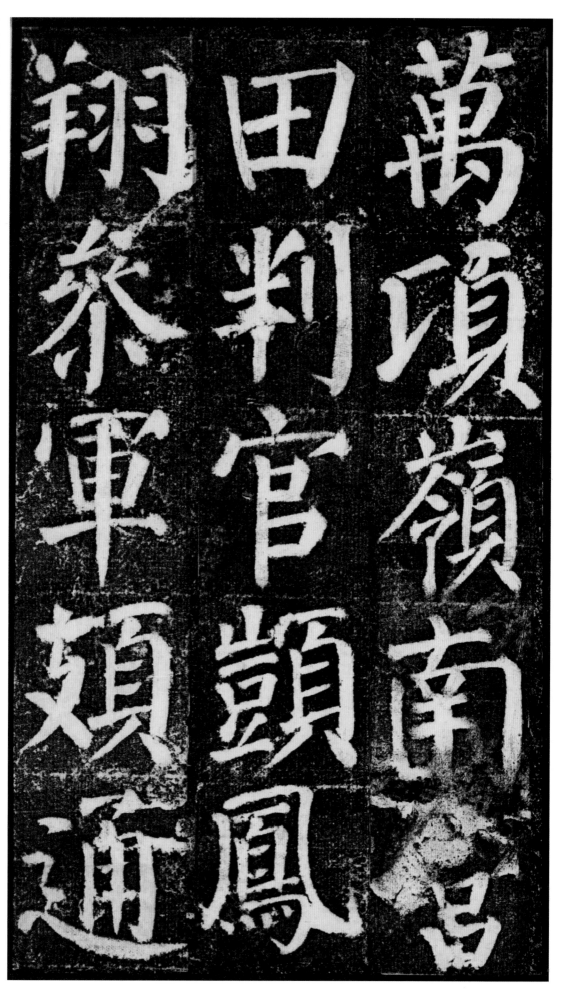

万顷岭南营田判官。颉。凤翔参军。颁。通

悟頗善隶書

太子洗馬

王府司馬鄭

悟。颜善隶书。太子洗马。郑王府司马。并

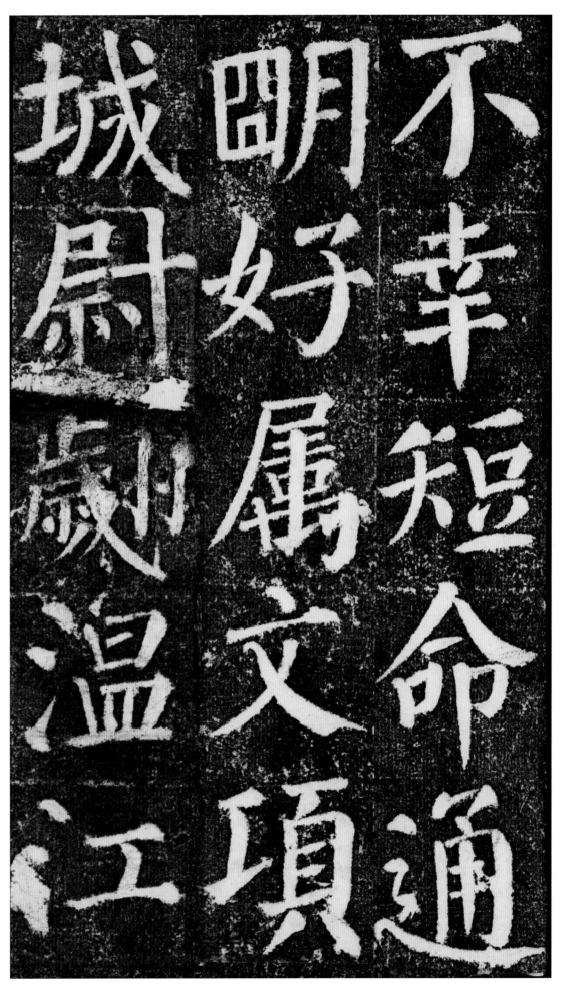

不幸短命。通明。好属文。项城尉。翙。温江

丞。觊。绵州参军。靓。盐亭尉。颢。仁和。有政

丞觊绵州参军靓盐亭尉颢仁和有政

理。蓬州长史。慈明。仁顺干蛊。都水使者。

理蓬州長史

慈明仁順幹

蠱都水使者

頼介
府直
法河
曹南
頔
奉

禮
郎
頎
江
陵

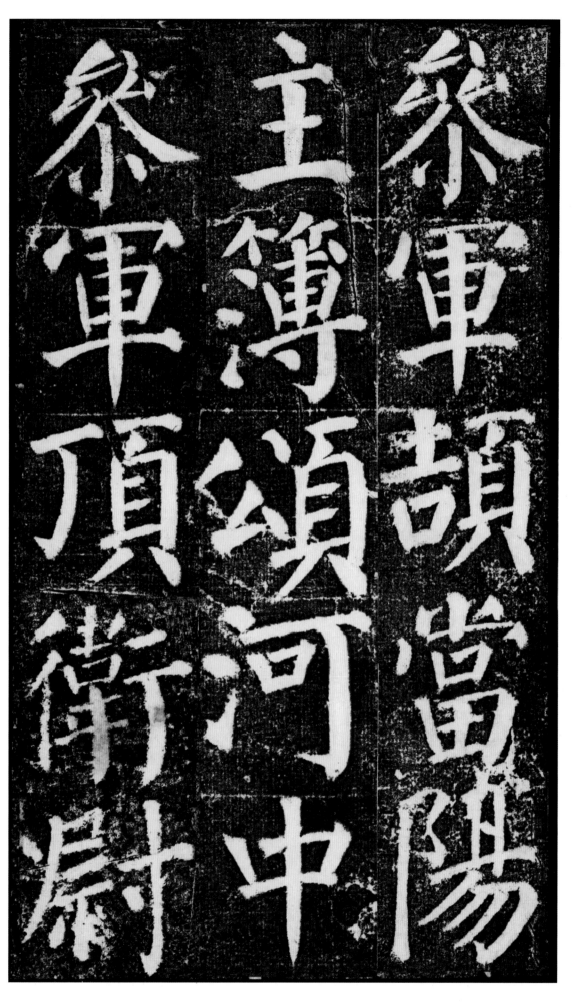

参军。頡。当阳主簿。颂。河中参军。顶。卫尉

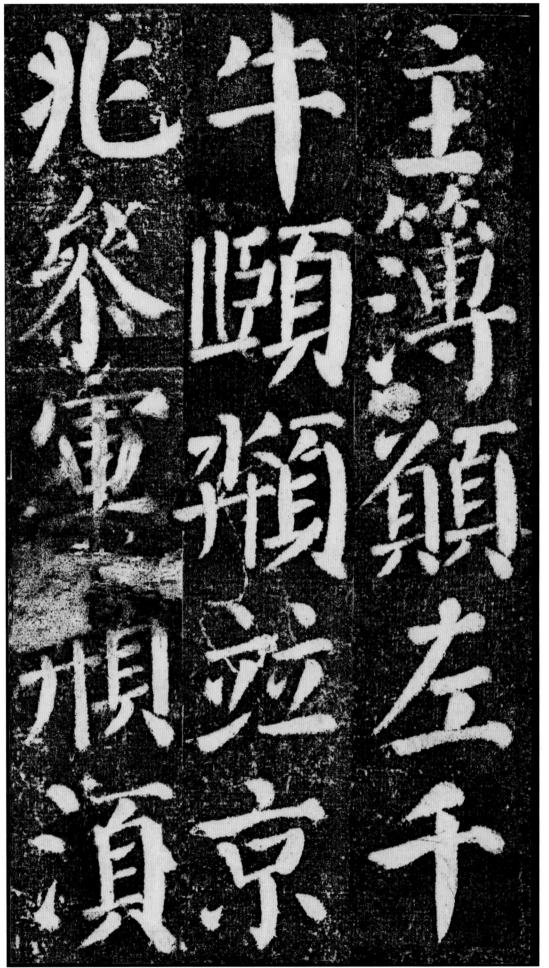

主簿。愿。左千牛。颐。颊。并京兆参军。颒。须。

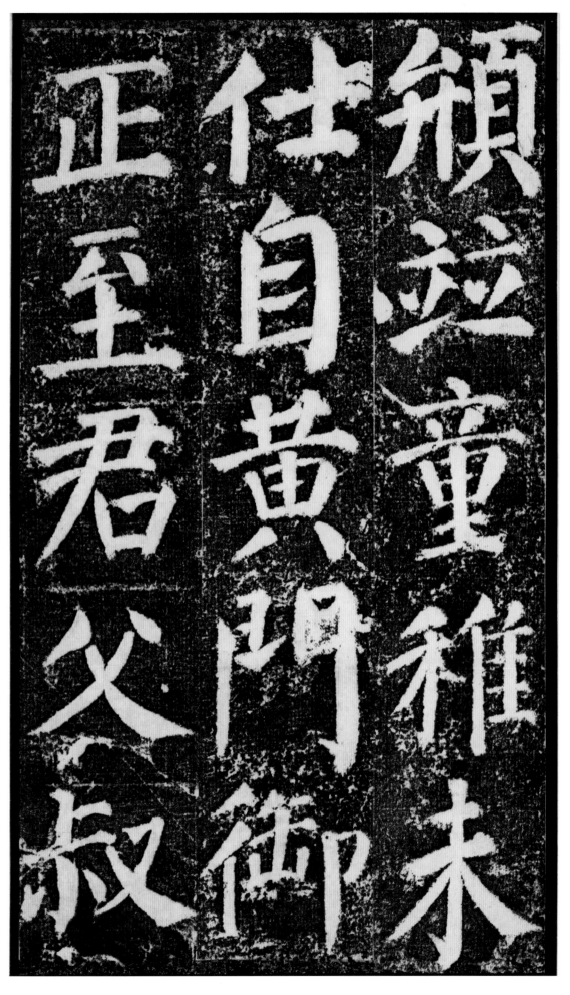

頍。并童稚未仕。自黄门。御正。至君父叔

兄弟泉子侄

扬庭益期昭

甫强学十三

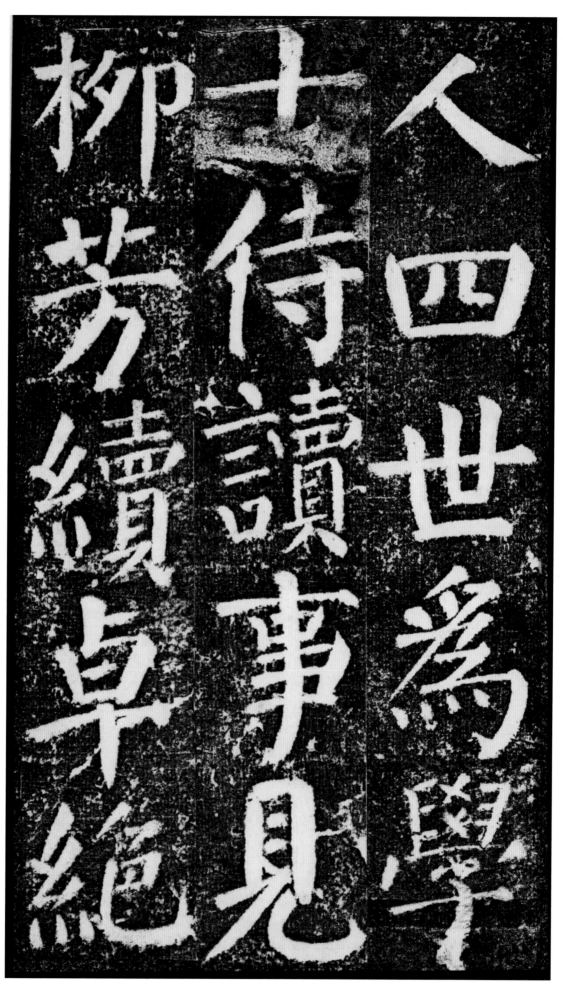

人。四世为学士。侍读。事见柳芳续卓绝。

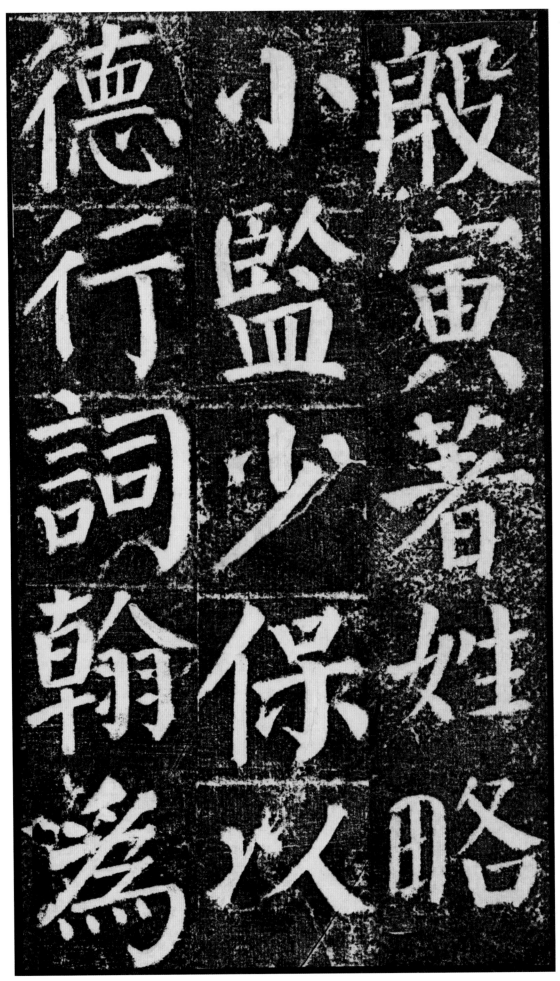

殷寅著姓略。小监。少保。以德行词翰为

殷寅著
姓略
小监少
保以
德行词
翰为

天下所推。春卿。杲卿。曜卿。允南而下。臮

天下所推春

卿杲卿曜卿

允南而下臮

君之群從光庭。千里。康成。希庄。日損。隱

君之群從光庭。千里。康成。希庄。日損。隱

君之群從光
庭千里康成
希庄日損隱

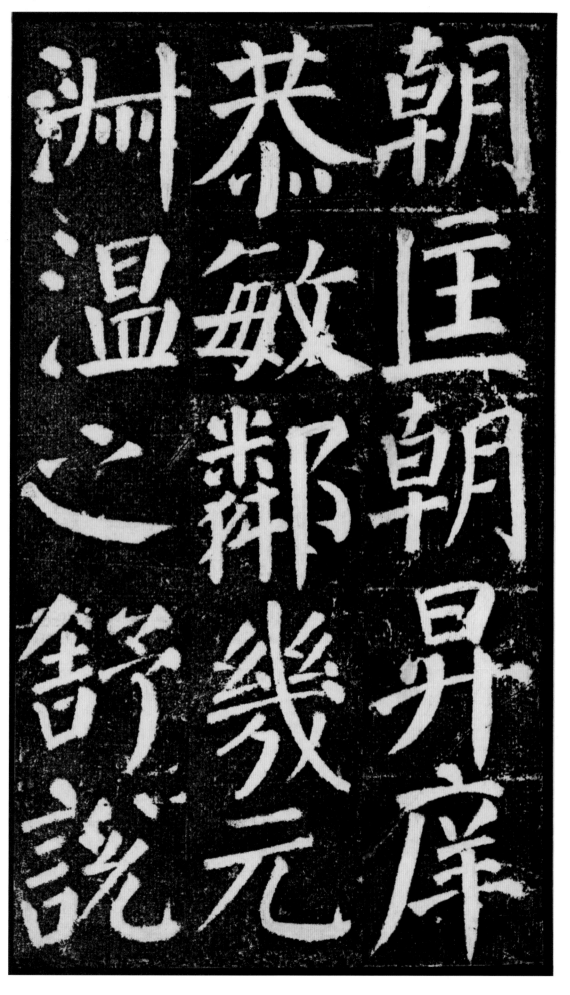

朝。匡朝。升庠。恭敬。邻几。元淑。温之。舒。说。

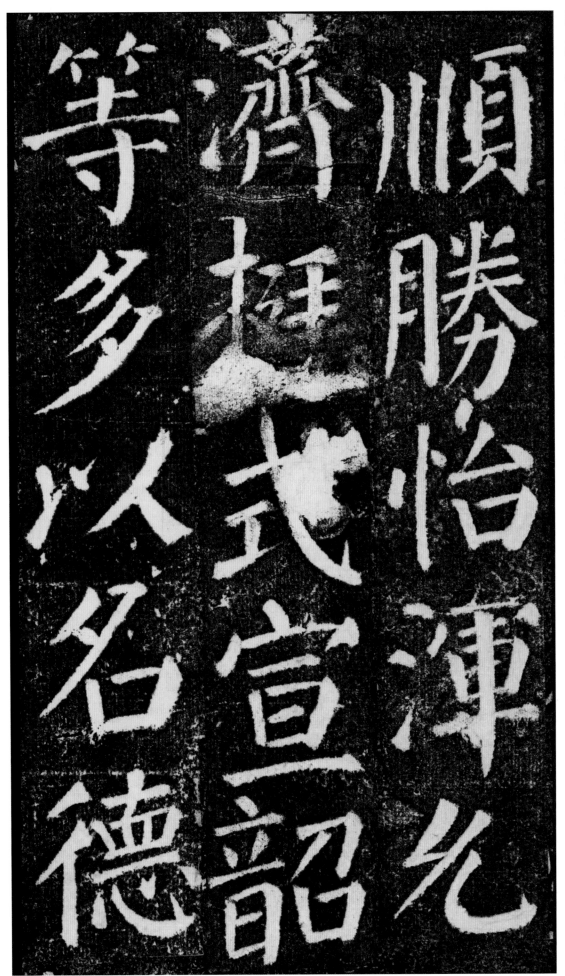

順。胜。怡。浑。允济。挺。式宣。韶等。多以名德。

著述。学业文翰交映儒林。故当代谓之

著述學業交

翰交映儒儒

故當代謂之林

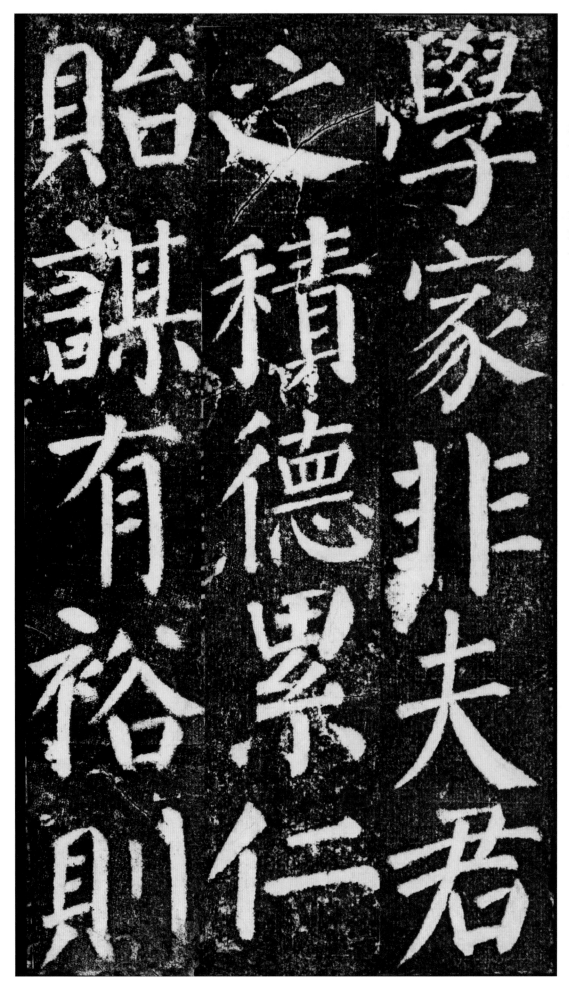

学家。非夫君之积德累仁。贻谋有裕。则

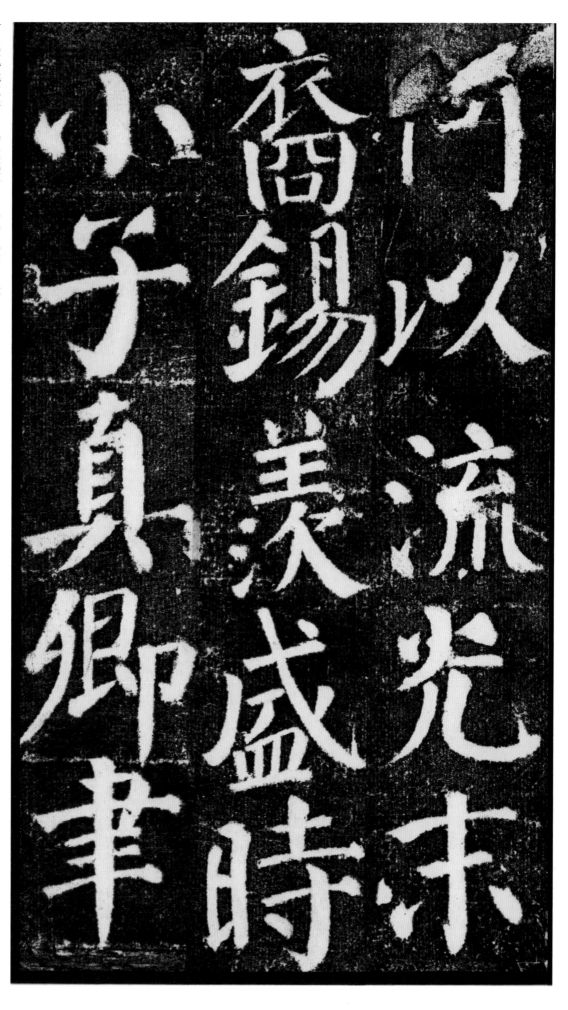

何以流光末裔。锡羡盛时。小子真卿。聿

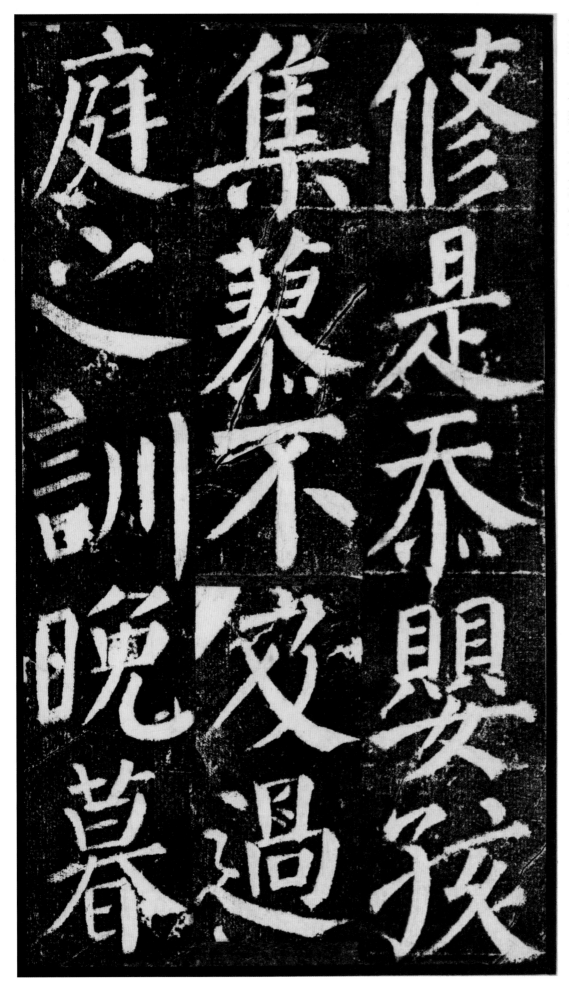

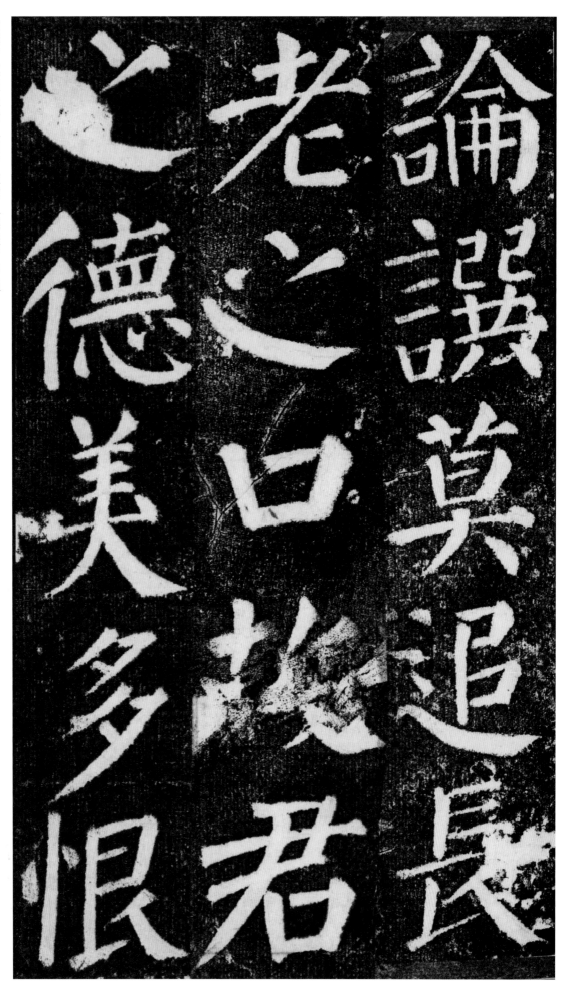

论撰。莫追长老之口。故君之德美。多恨

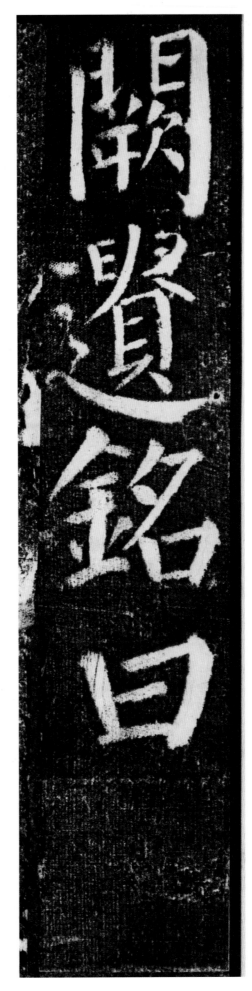

阙遗。铭曰。

126

夒（16）

督（16）

讳（18）

勤（18）

字（18）

琅（19）

传（22）

思（24）

屡（27）

物（34）

朗（36）

褐（39）

終（56）

輕（41）

榮（57）

詹（43）

親（58）

制（46）

貶（58）

藝（46）

慍（60）

讚（53）

邑（60）

帷（56）

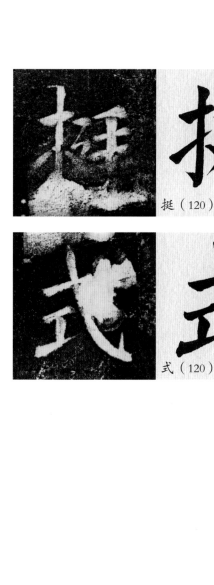

挺（120）

式（120）

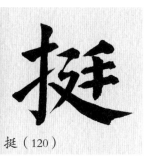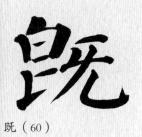

既（60）

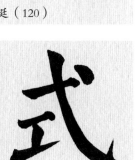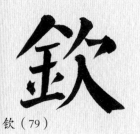

钦（79）

心（80）

黜（92）

品（102）

营（105）